小公主來畫畫

文／茱迪‧埃斯理 Jude Exley　圖／李察‧沃森 Richard Watson

主編／胡琇雅　譯者／Yi-An Lin　美術編輯／蘇怡方、李宜芝

董事長、總經理／趙政岷

出版者／時報文化出版企業股份有限公司

10803台北市和平西路三段240號七樓

發行專線／（02）2306-6842

讀者服務專線／0800-231-705、（02）2304-7103

讀者服務傳真／（02）2304-6858

郵撥／1934-4724時報文化出版公司

信箱／台北郵政79~99信箱　統一編號／01405937

時報悅讀網／www.readingtimes.com.tw

電子郵件信箱／ctliving@readingtimes.com.tw

法律顧問／理律法律事務所　陳長文律師、李念祖律師

Printed in Taiwan

初版一刷／2016年3月11日

行政院新聞局版北市業字第八〇號

PRINCESS DOODLE BOOK by Jude Exley and Illustrated by Richard Watson

Original English language edition first published in 2015 under the title Princess Doodle Book by Egmont UK Limited,

The Yellow Building, 1 Nicholas Road, London, W11 4AN

All text and images copyright © 2015 Egmont UK Limited

Written by Jude Exley

Illustrated by Richard Watson

Designed by Pritty Ramjee

This edition arranged with Egmont Book Ltd

through Big Apple Agency, Inc., Labuan, Malaysia.

Complex Chinese edition copyright © 2016 by China Times Publishing Company

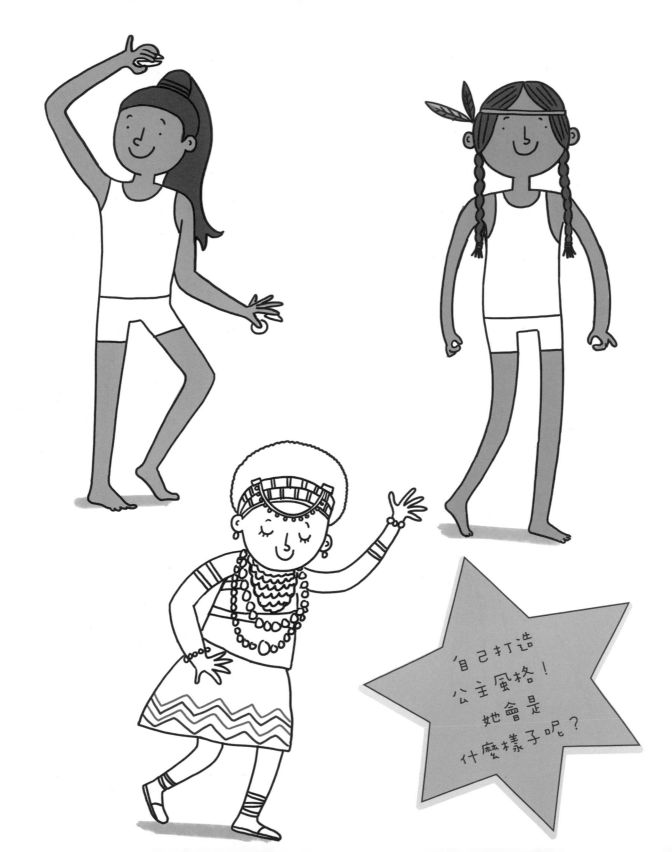

自己打造
公主風格！
她會是
什麼樣子呢？

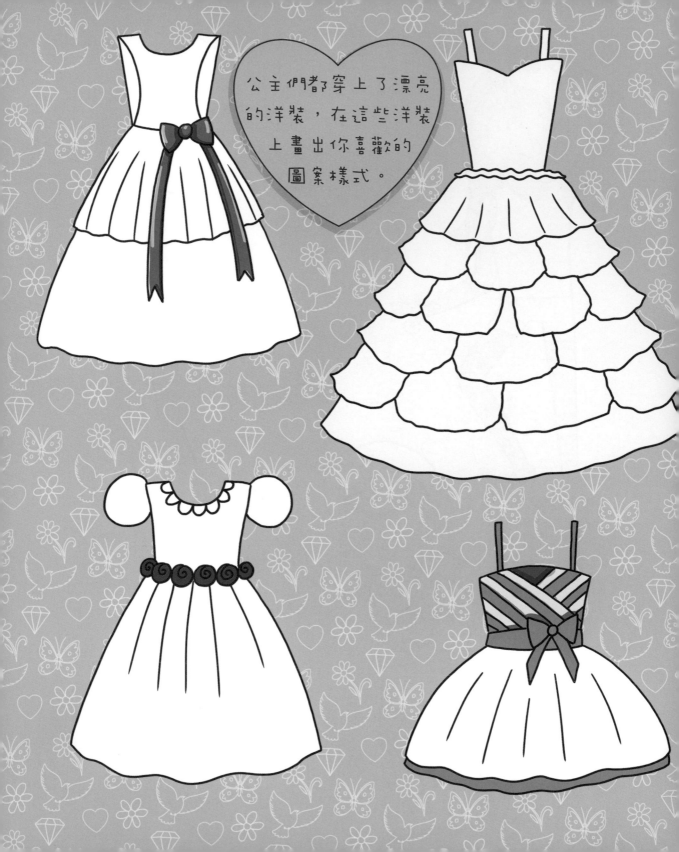

公主們都穿上了漂亮
的洋裝，在這些洋裝
上畫出你喜歡的
圖案樣式。

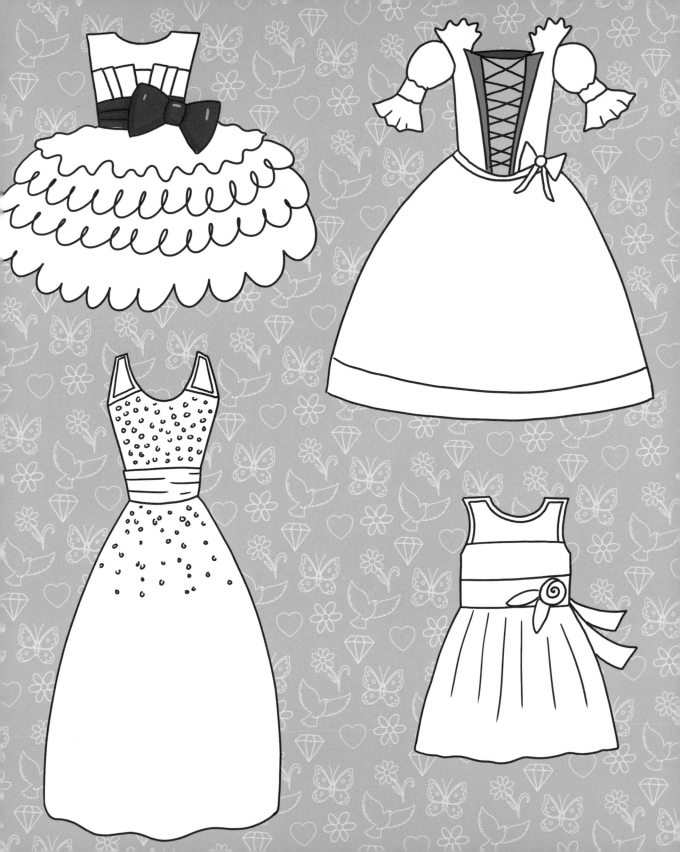

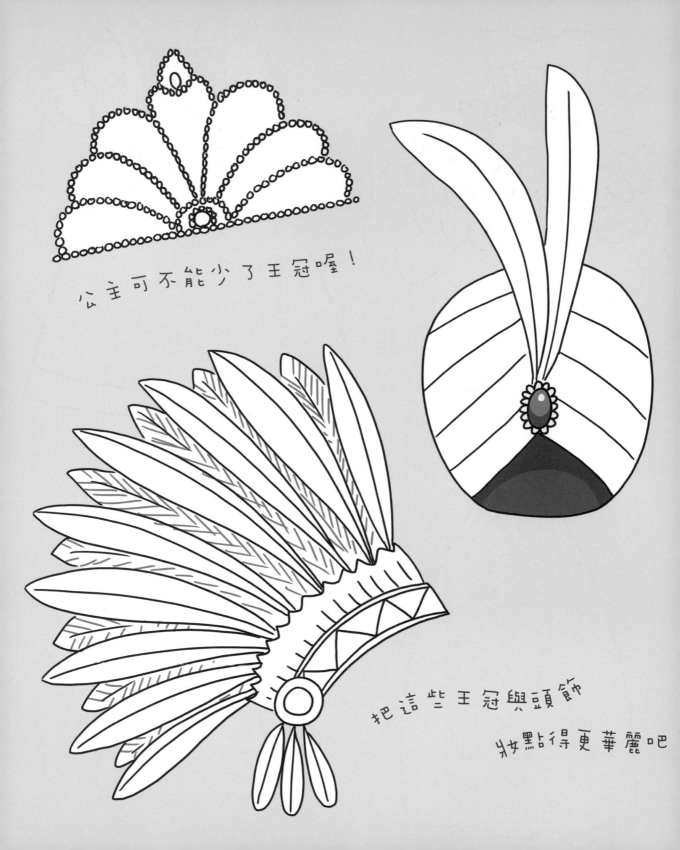

公主可不能少了王冠喔！

把這些王冠與頭飾
妝點得更華麗吧

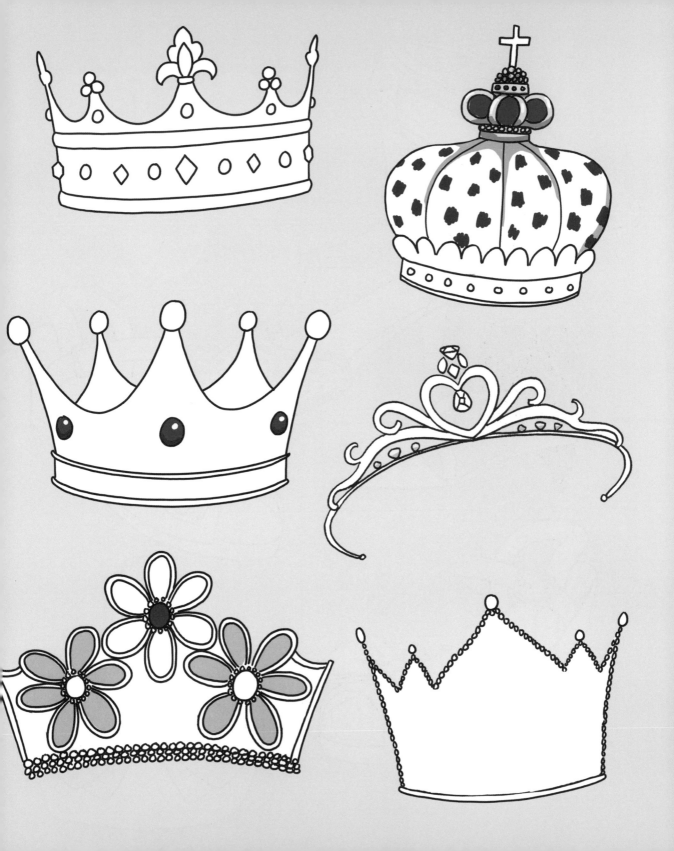

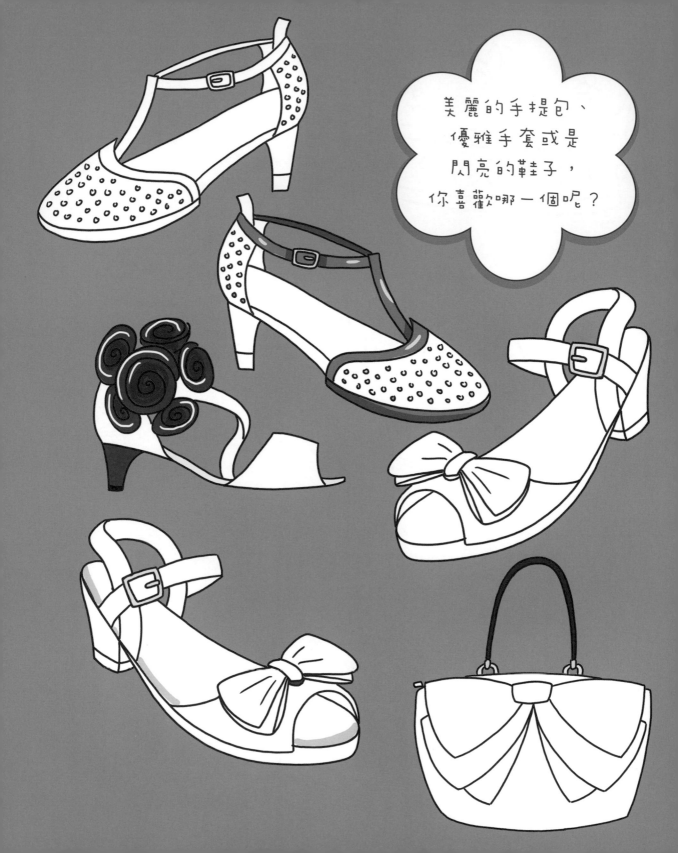

美麗的手提包、
優雅手套或是
閃亮的鞋子，
你喜歡哪一個呢？

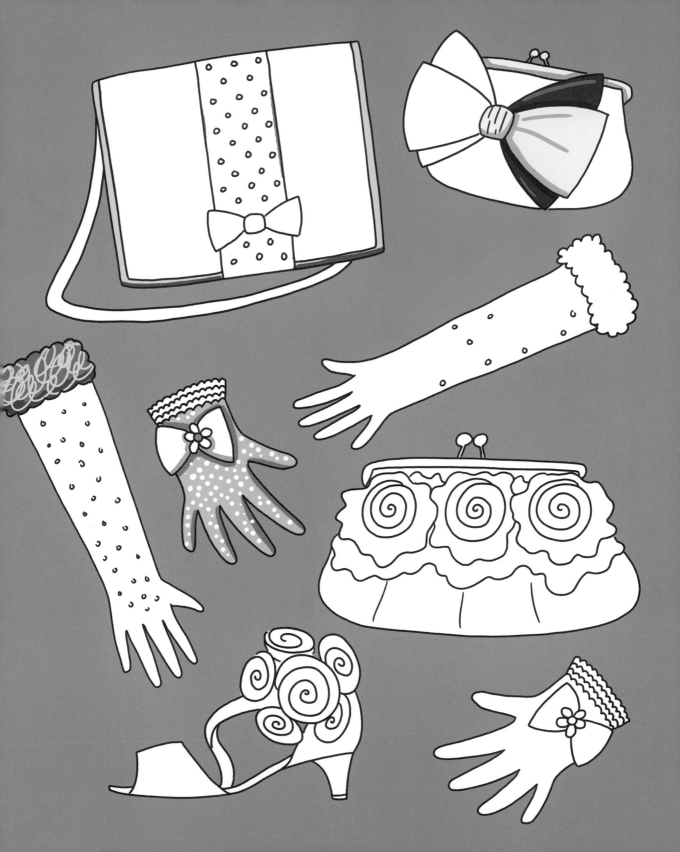

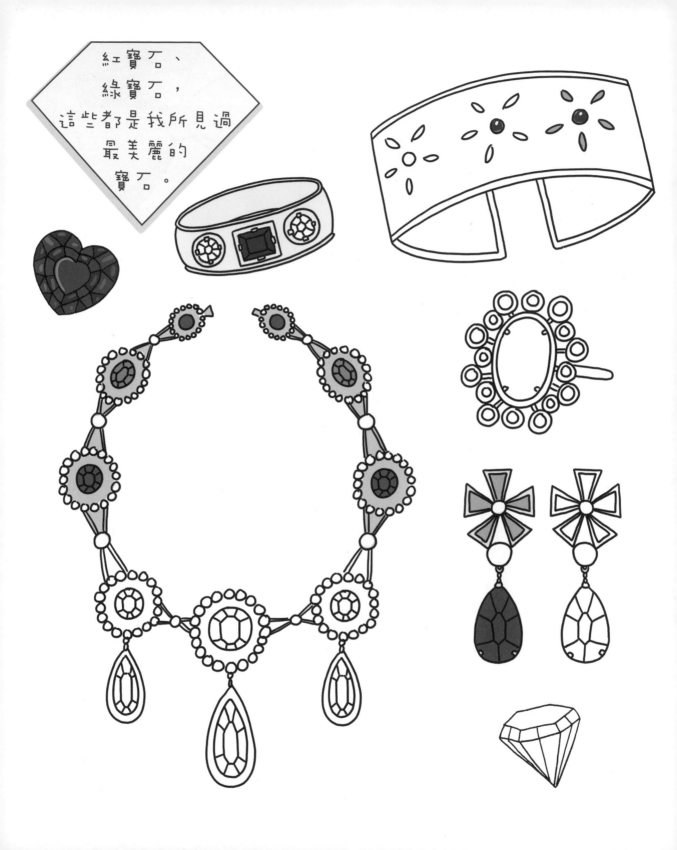

紅寶石、
綠寶石，
這些都是我所見過
最美麗的
寶石。

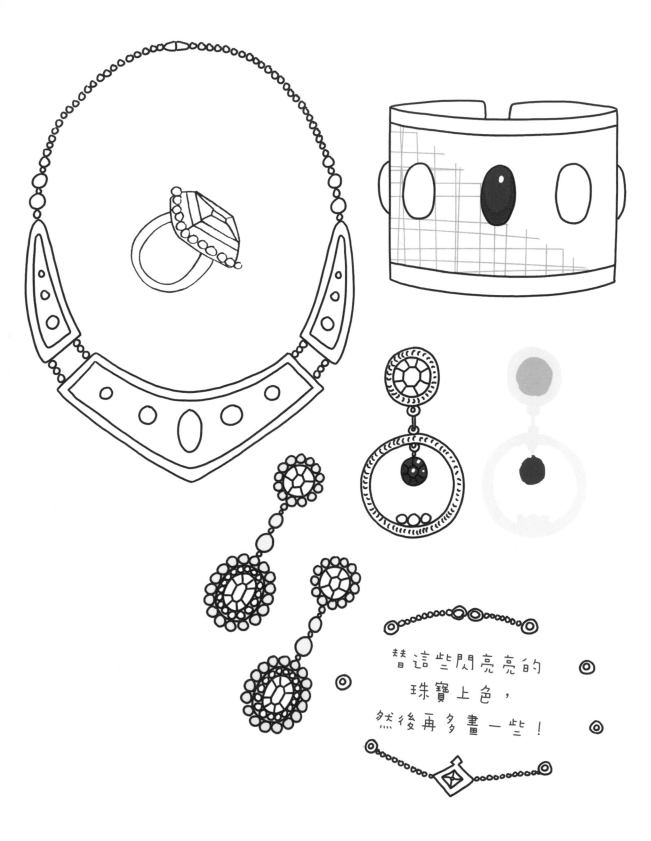

替這些閃亮亮的
珠寶上色，
然後再多畫一些！

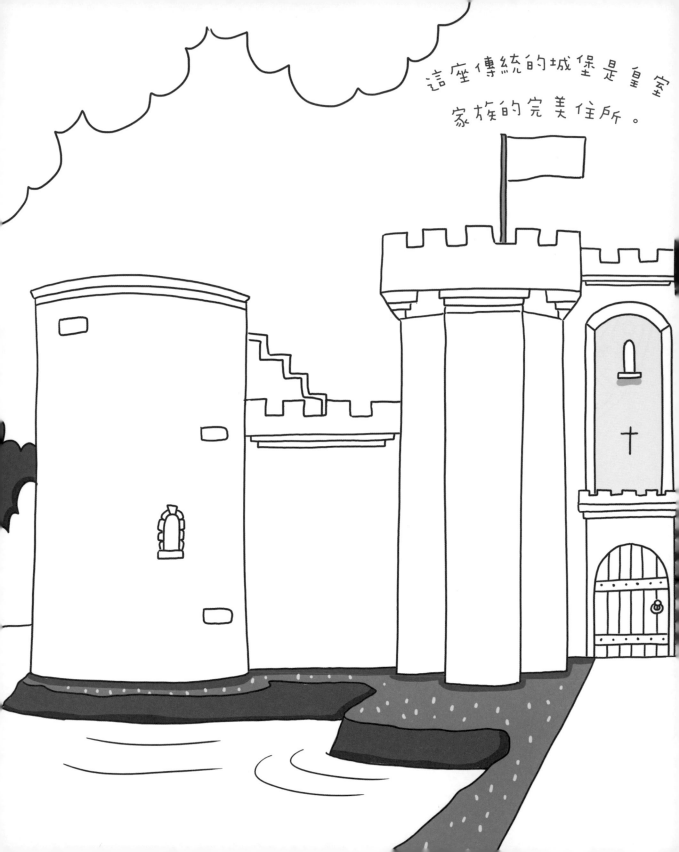

這座傳統的城堡是皇室家族的完美住所。

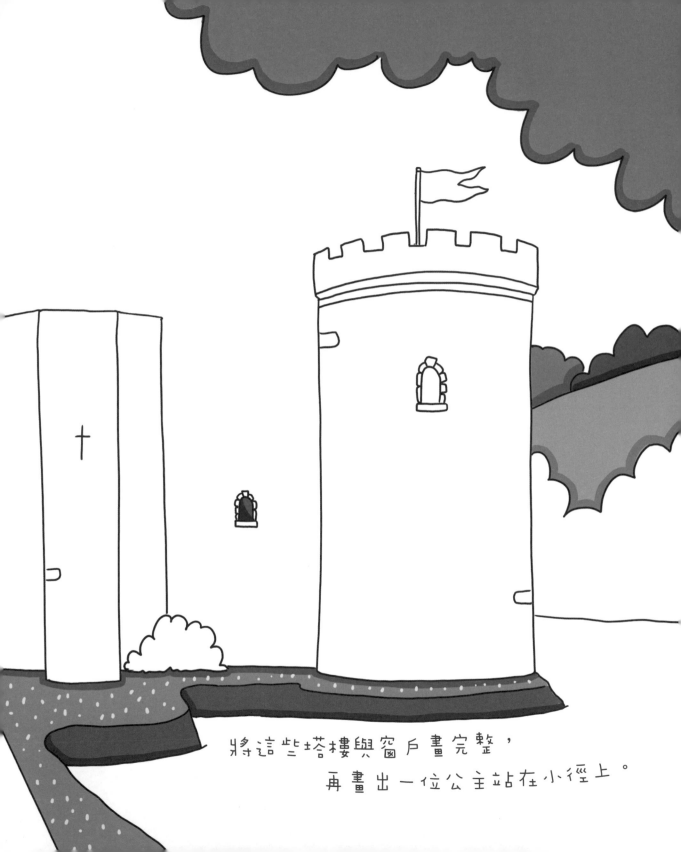

將這些塔樓與窗戶畫完整，
再畫出一位公主站在小徑上。

是時侯與
國王、王后見面了。
你能好好布置王座大廳嗎?

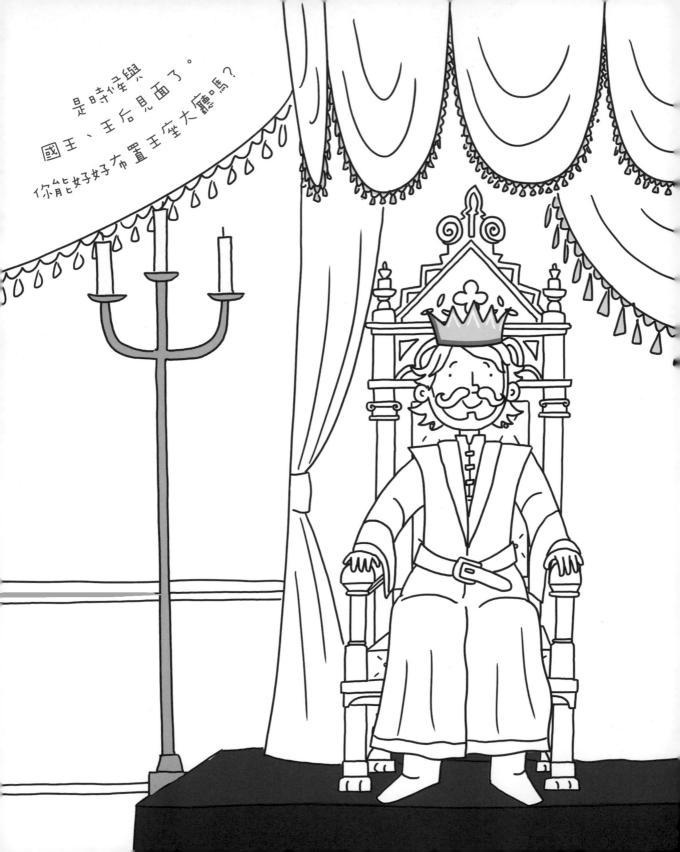

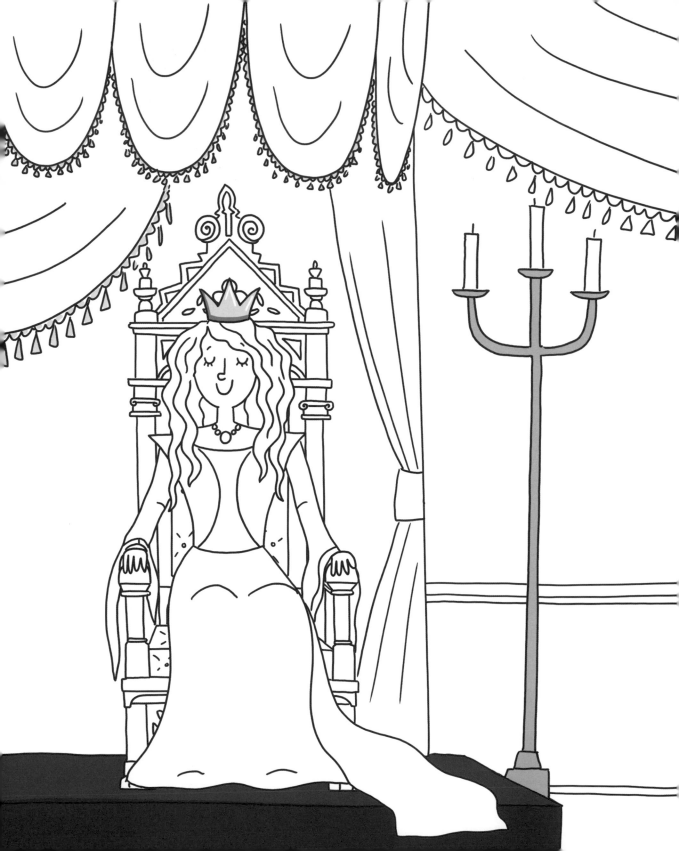

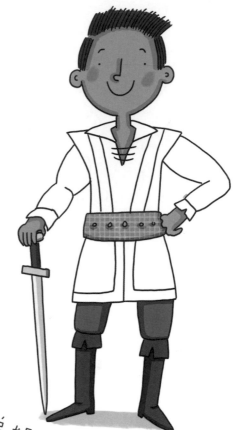

這些小朋友都是公主的兄弟姐妹，替他們打扮打扮吧。

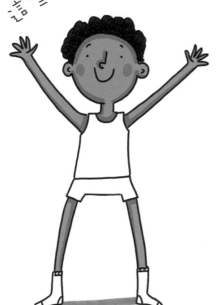
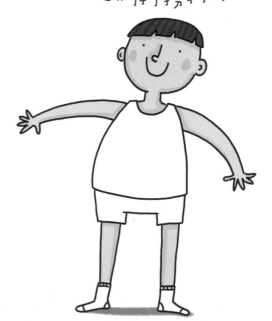

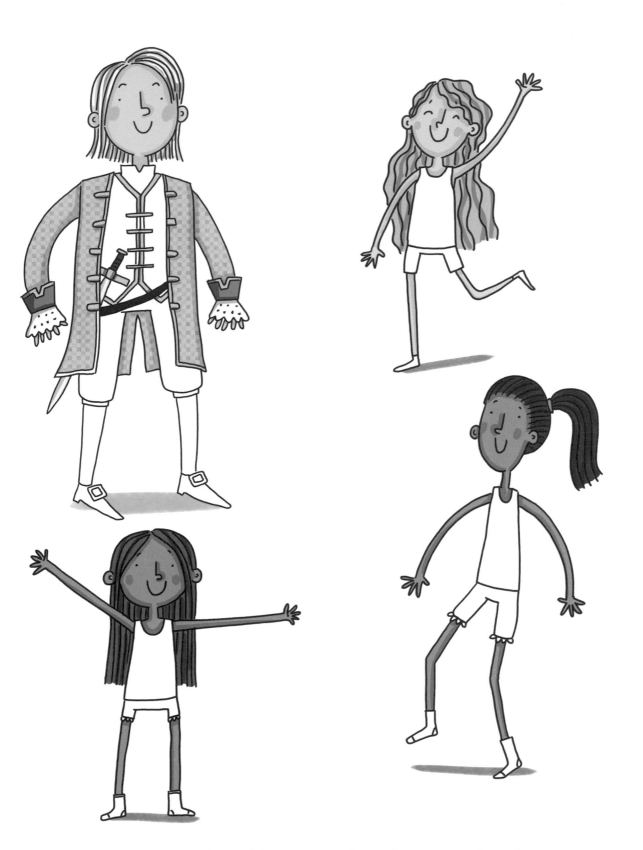

哇！公主小時候真的好可愛呢！

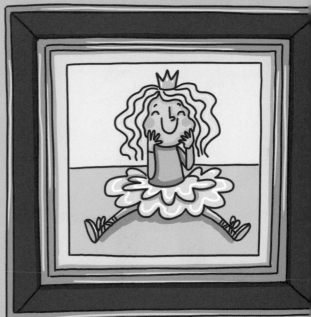

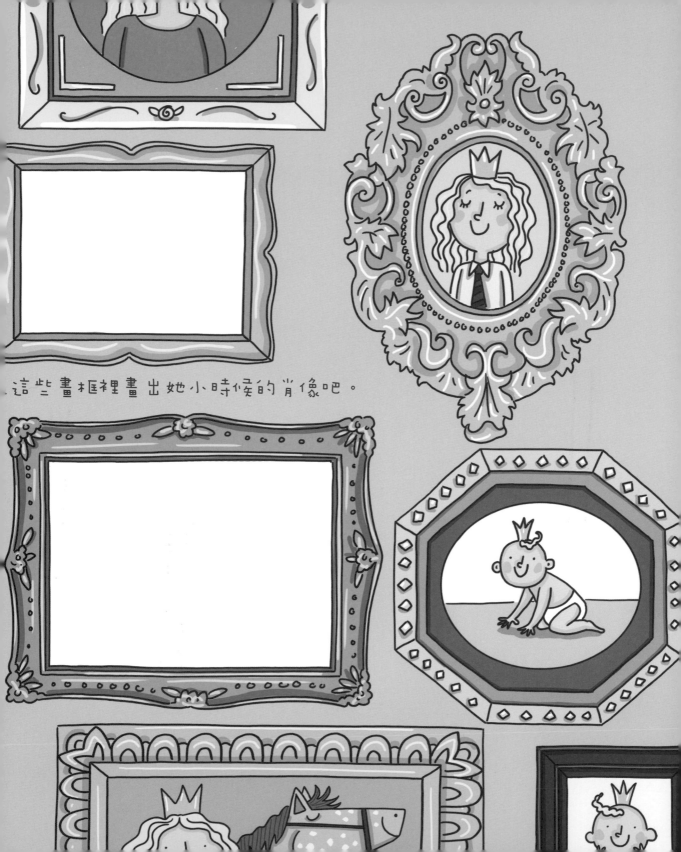

這些畫框裡畫出她小時候的肖像吧。

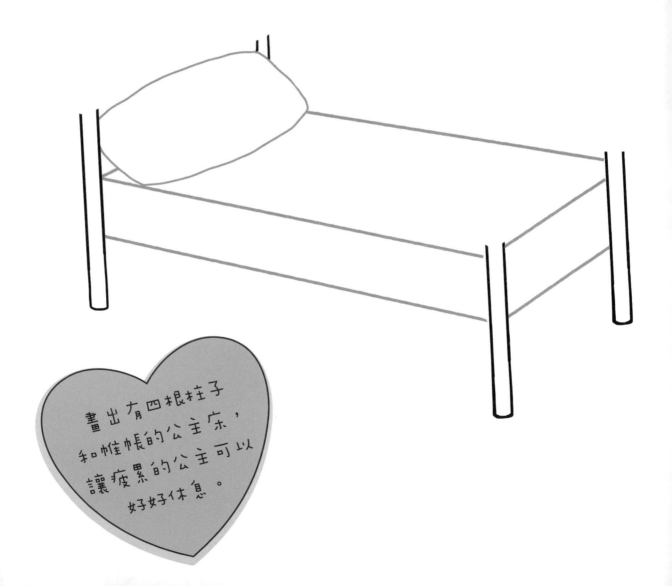

畫出有四根柱子和帷帳的公主床，讓疲累的公主可以好好休息。

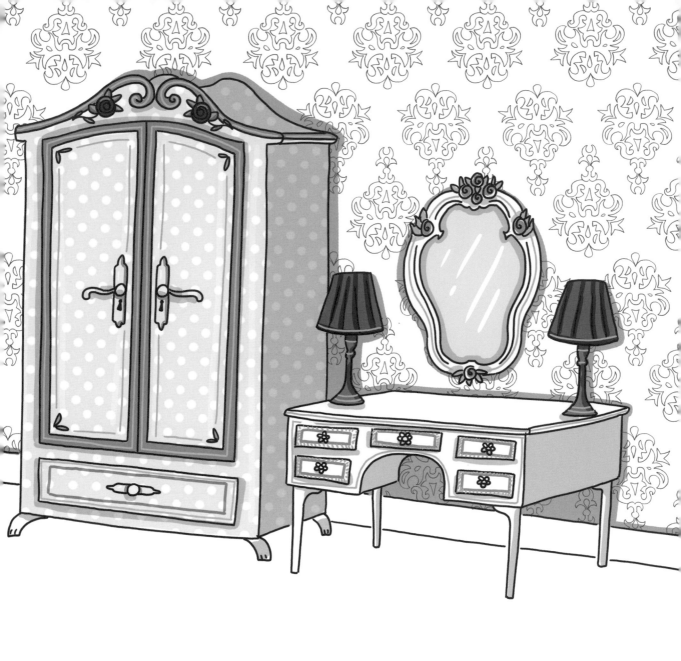

好好布置公主的臥房，並畫出在床上熟睡的公主。

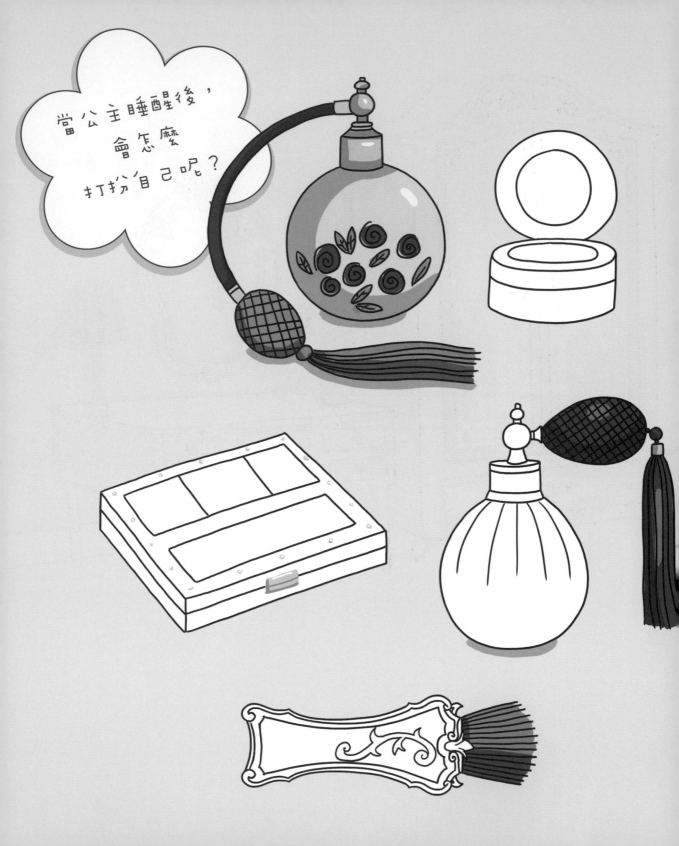

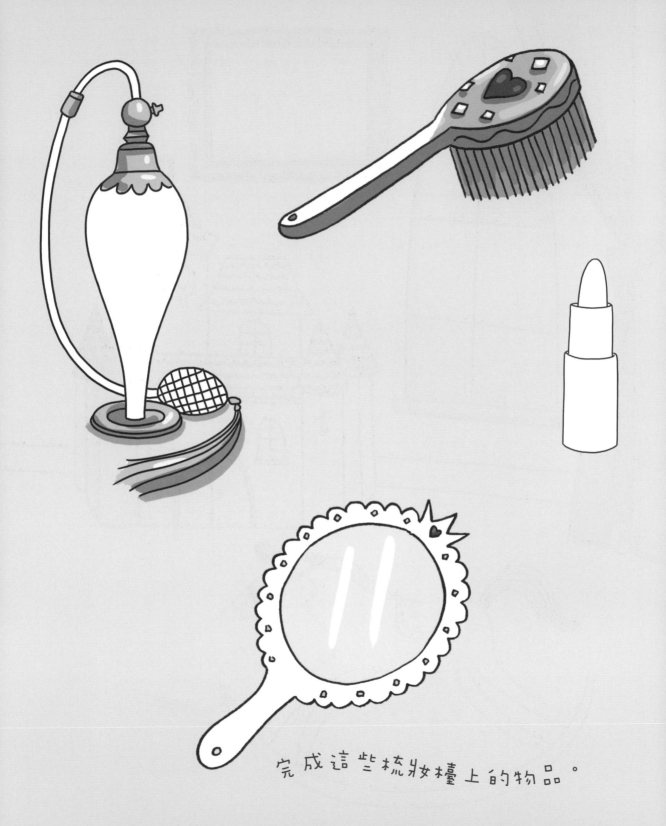

完成這些梳妝檯上的物品。

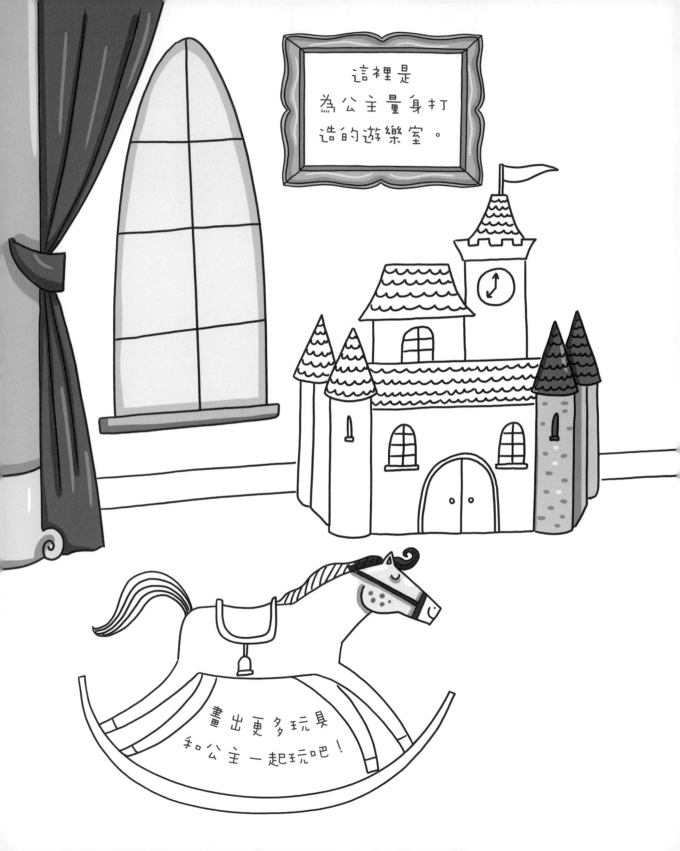

這裡是
為公主量身打
造的遊樂室。

畫出更多玩具
和公主一起玩吧！

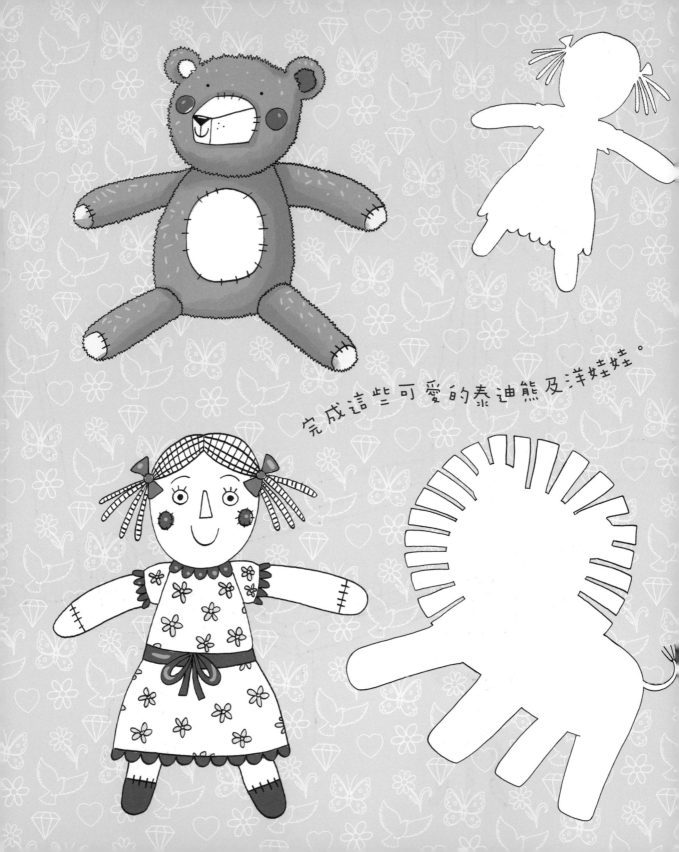

完成這些可愛的泰迪熊及洋娃娃。

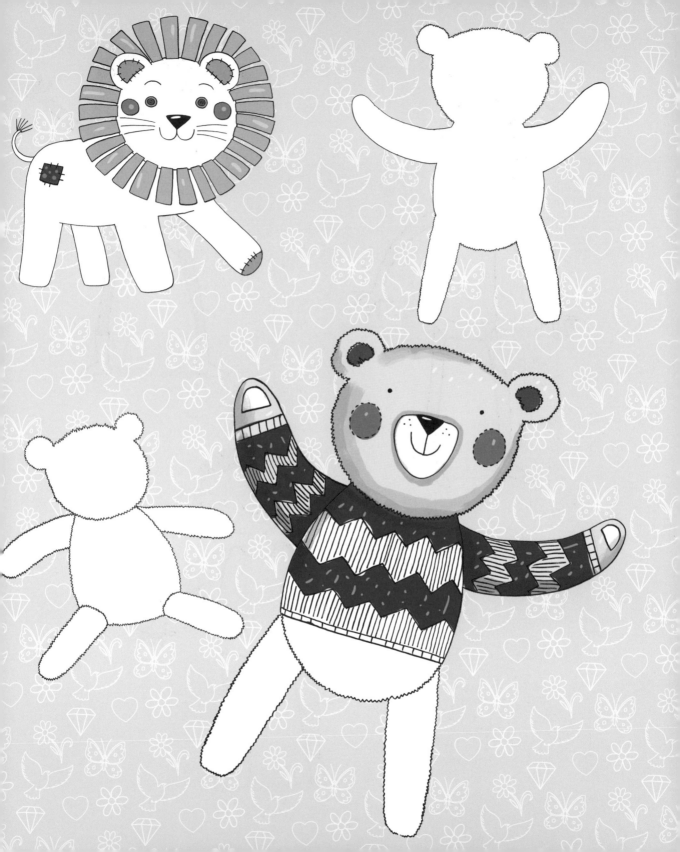

他們都是公主的好朋友，幫他們加上衣服和配件！

公主會親自
照顧這些可愛的
寵物喔！
你喜歡哪
一隻呢？

替幫這些動物
畫上顏色和斑紋。

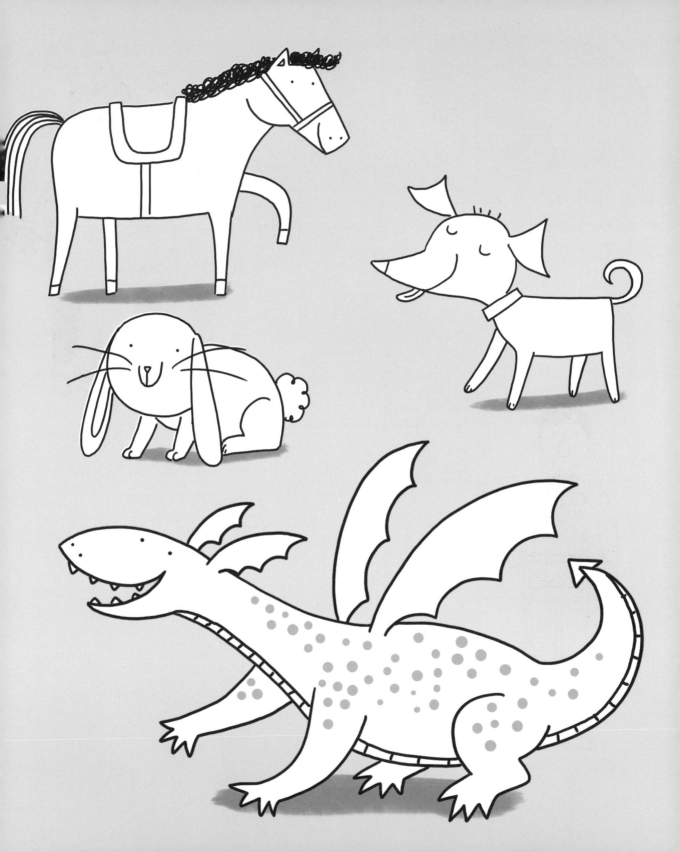

在皇宮裡
有許多人負責照料公主
一家人的生活起居。

大廚

管家

畫畫看，還有哪些？

司機

園丁

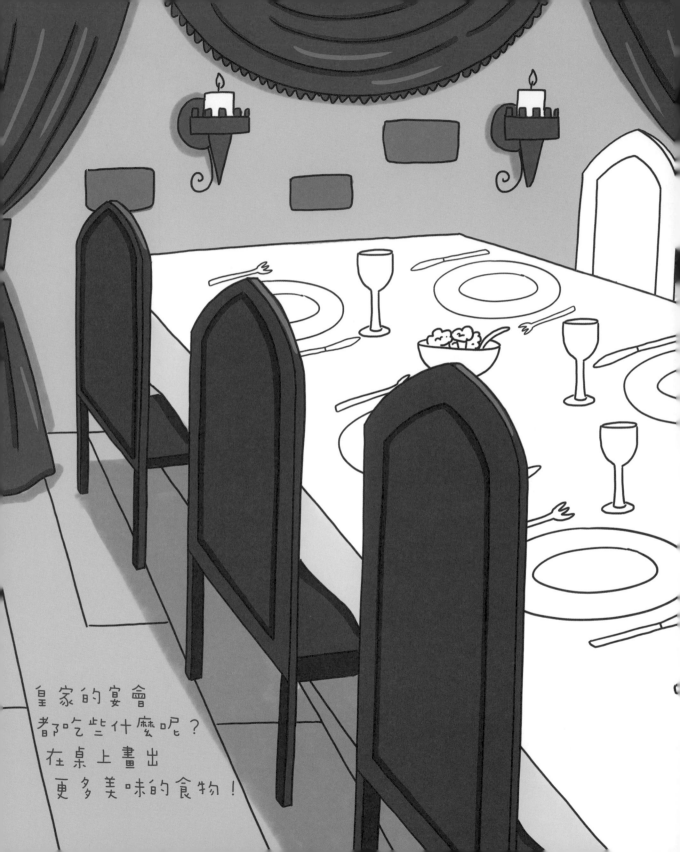

皇家的宴會
都吃些什麼呢？
在桌上畫出
更多美味的食物！

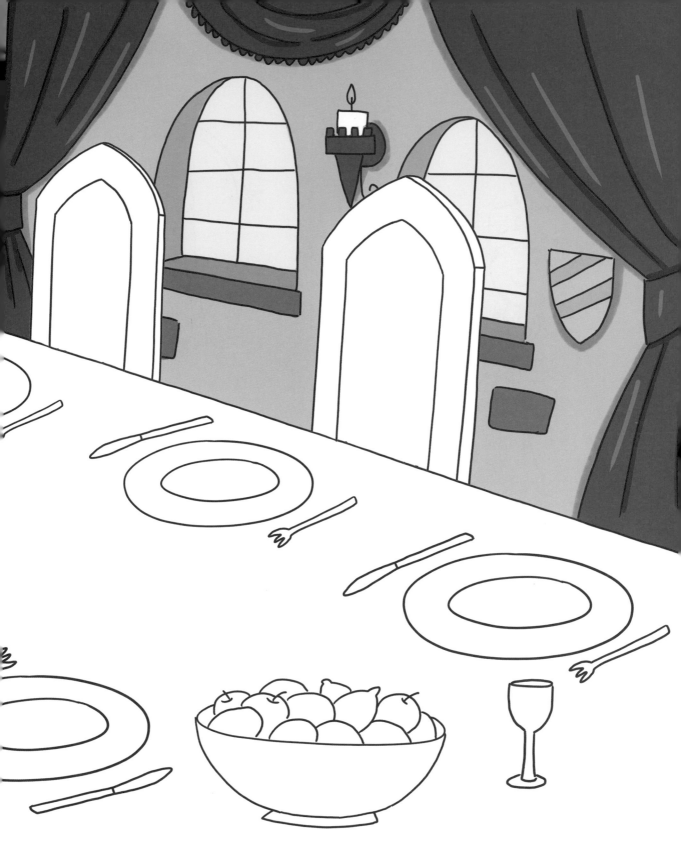

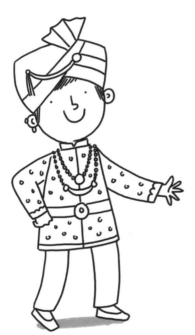

該是王子出現的時候了！

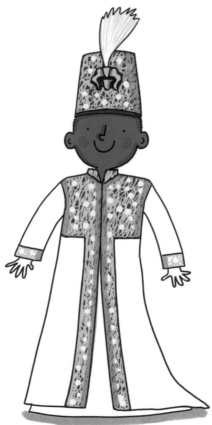

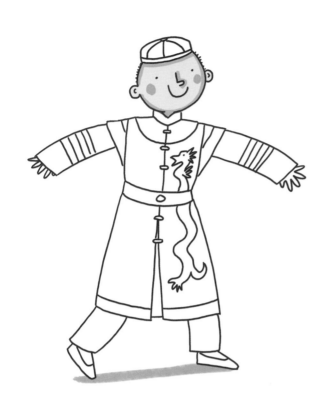

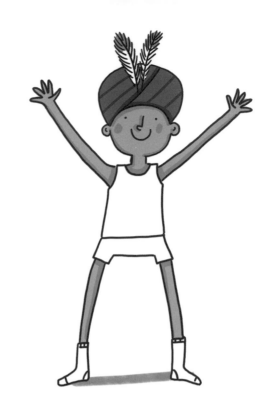

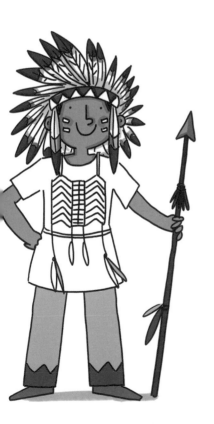

他會是什麼樣子呢?

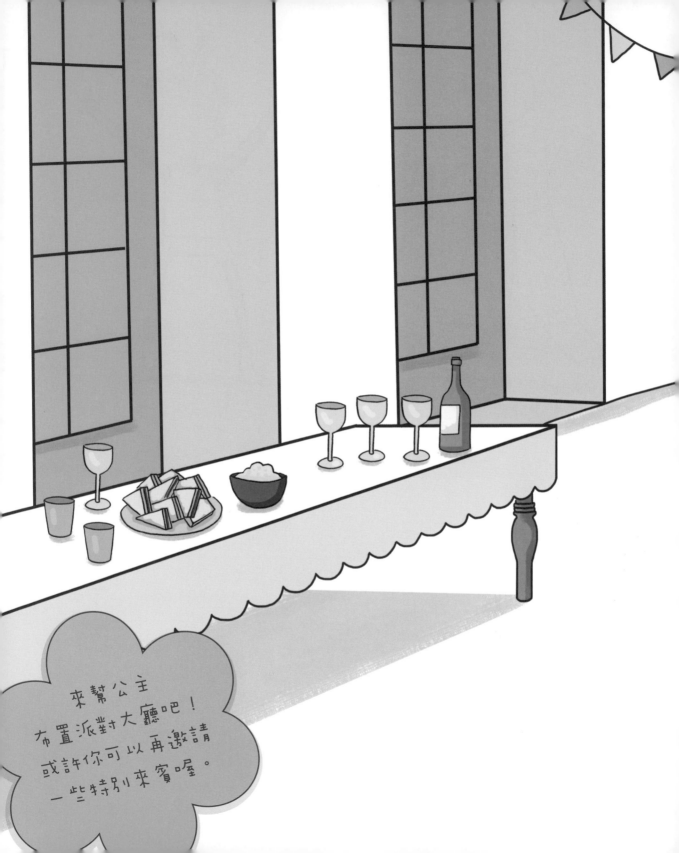

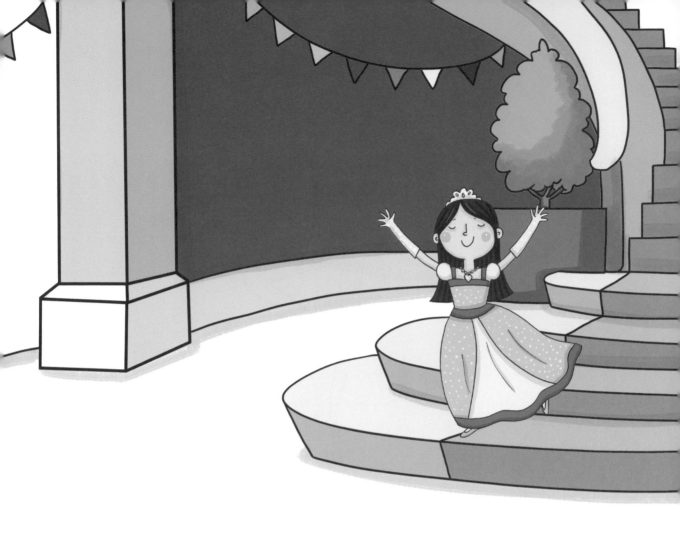

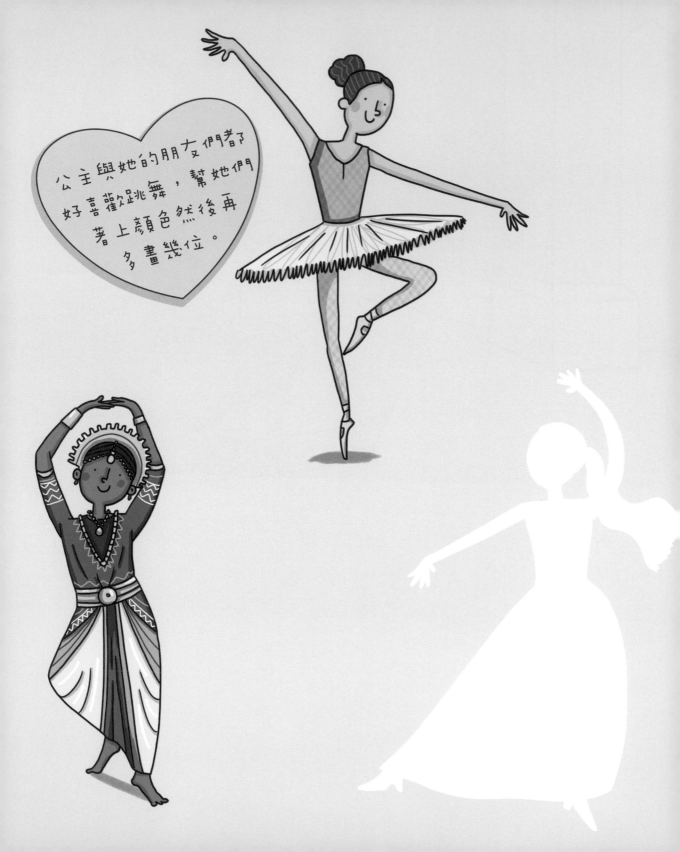

公主與她的朋友們都
好喜歡跳舞，幫她們
著上顏色然後再
多多畫幾位。

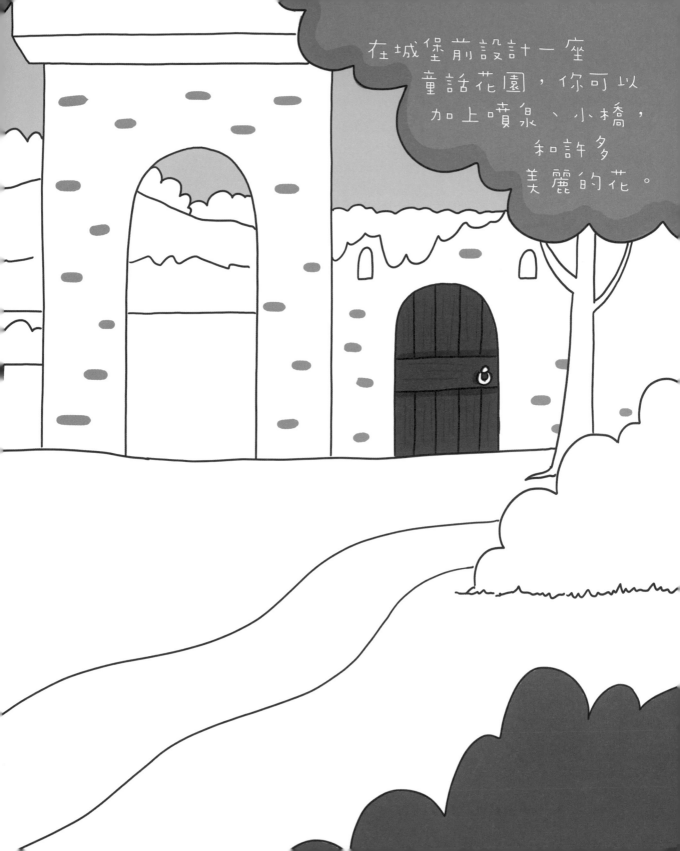

在城堡前設計一座
童話花園，你可以
加上噴泉、小橋，
和許多
美麗的花。

用各式各樣
的花朵
填滿這一頁。

馬場裡有幾隻馬兒在悠閒的跑步，
畫出穿著騎馬裝的公主
以及她的朋友。

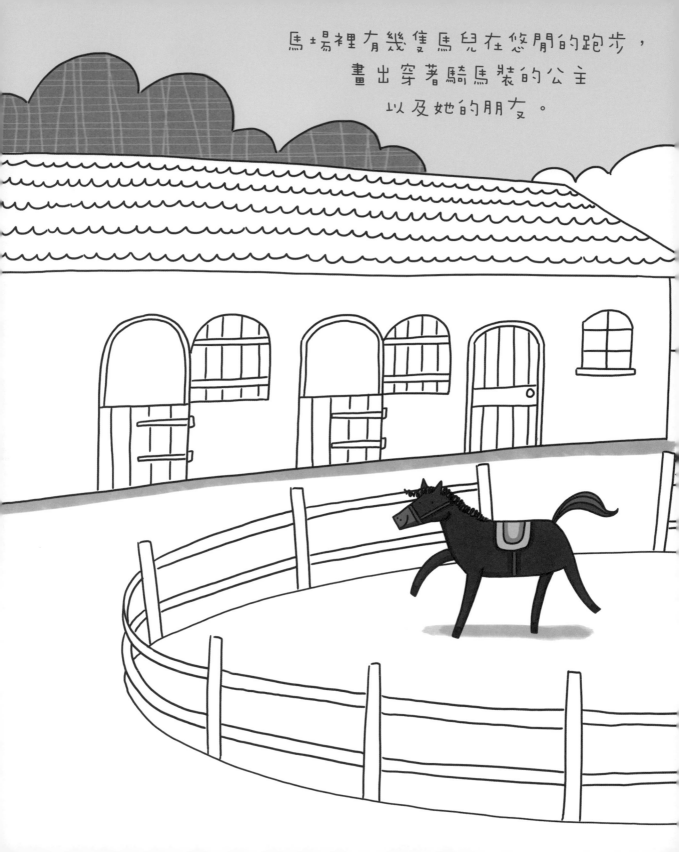

城堡外的森林裡，
有好多小動物們在快樂的玩耍，
替牠們塗上顏色吧！

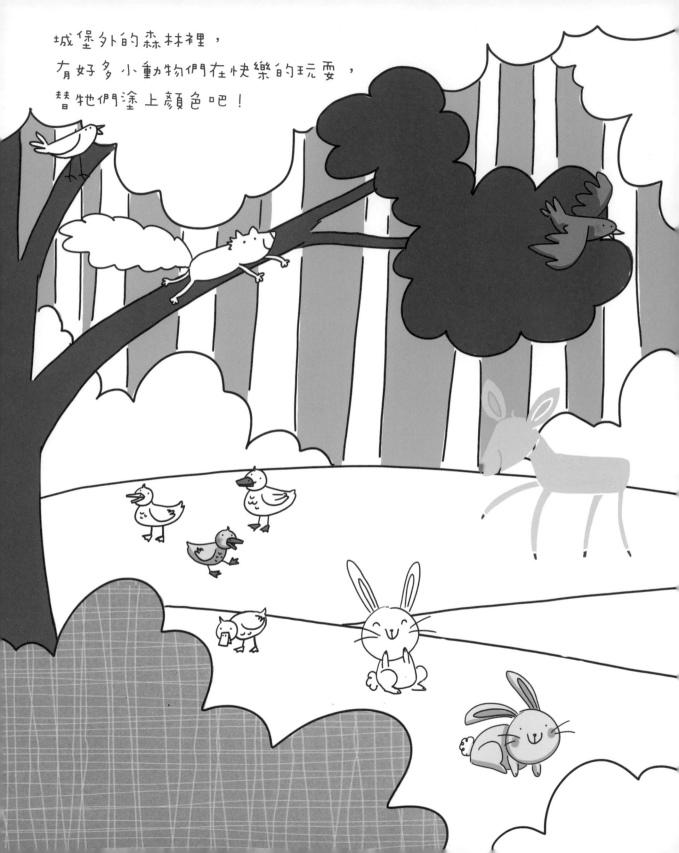

在童話花園的花叢裡竟然有座小巧可愛的城堡。

在這裡畫出你的夢幻城堡。

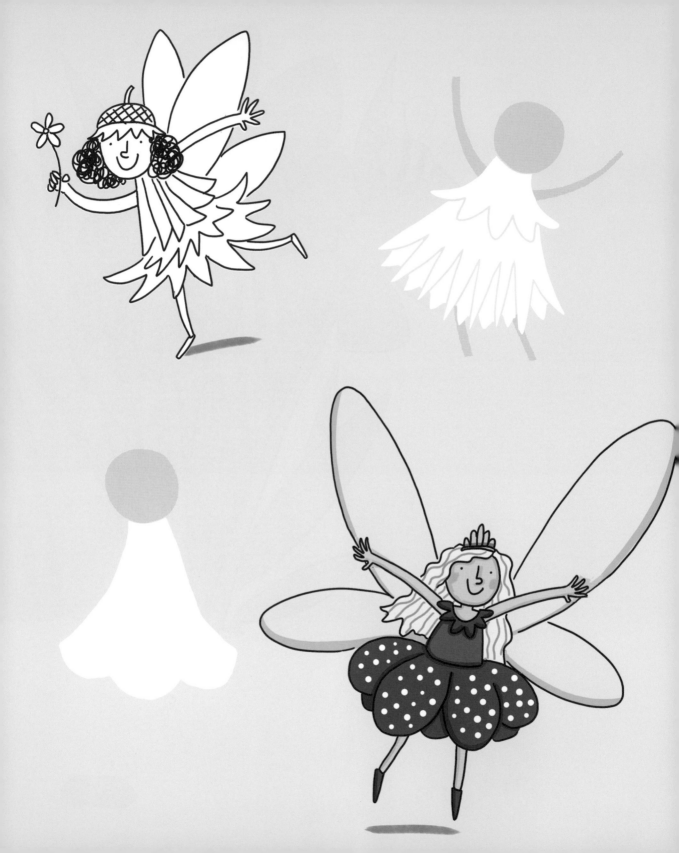

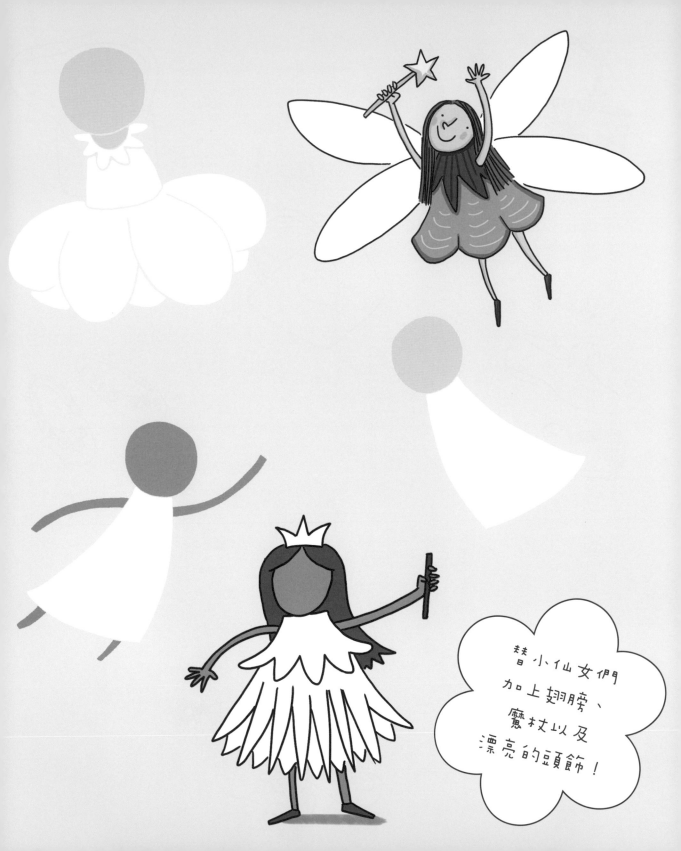

替小仙女們
加上翅膀、
魔杖以及
漂亮的頭飾！

設計出自己的洋裝、鞋子和配件吧！

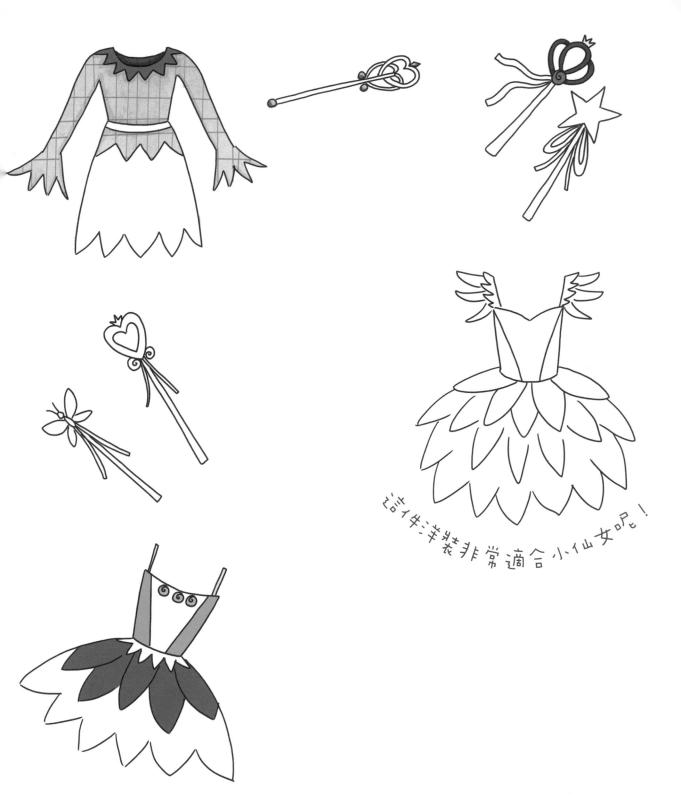

这件洋装非常適合小仙女呢！

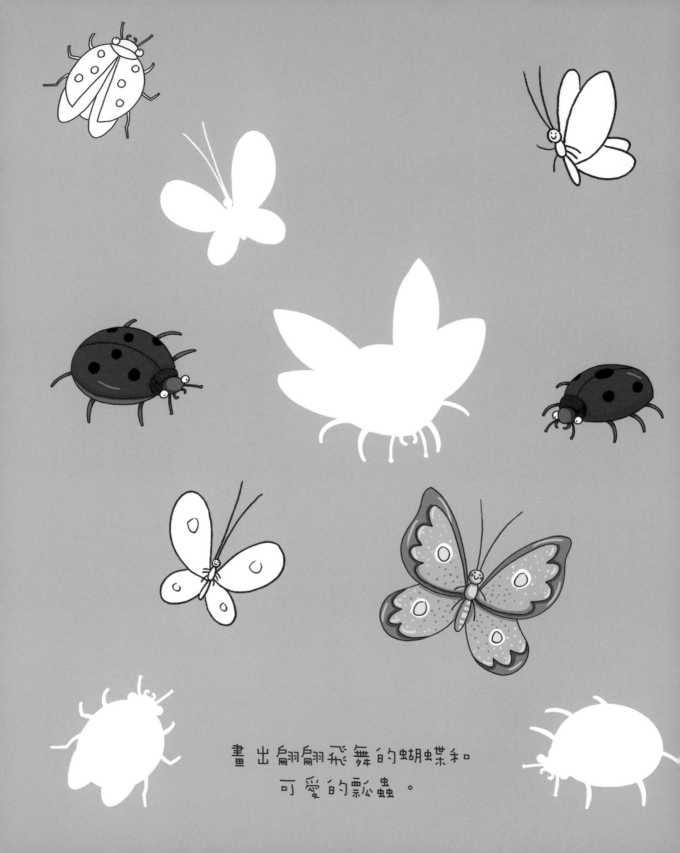

畫出翩翩飛舞的蝴蝶和
可愛的瓢蟲。

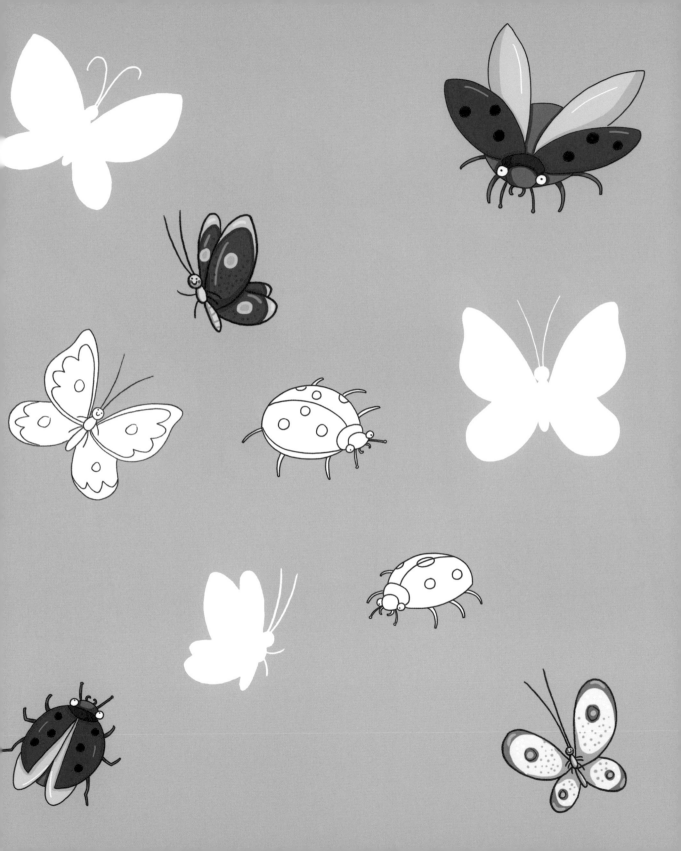

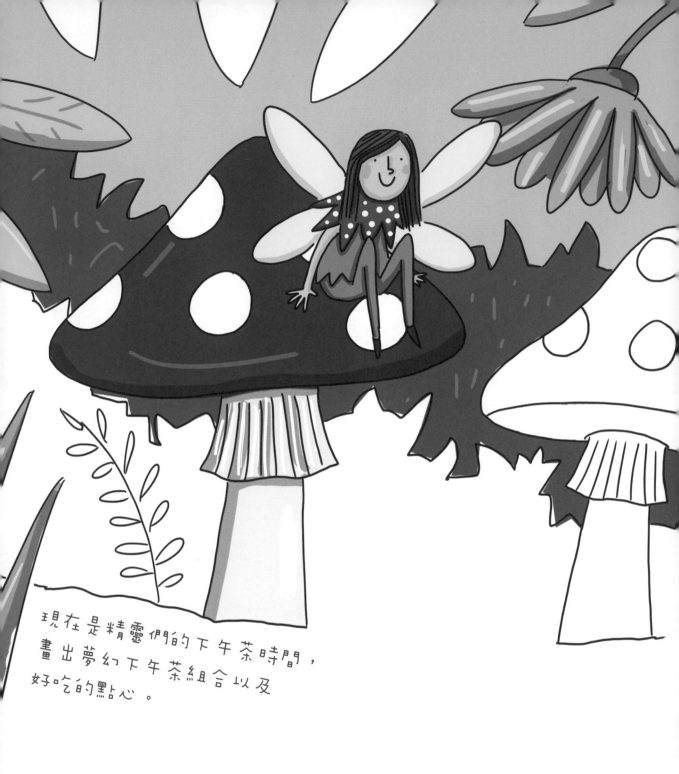

現在是精靈們的下午茶時間，
畫出夢幻下午茶組合以及
好吃的點心。

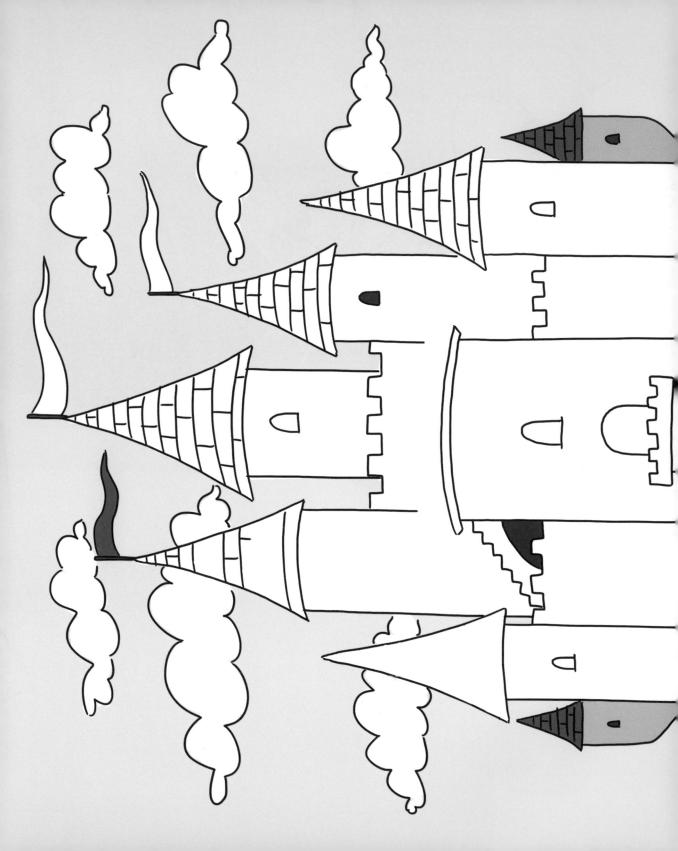

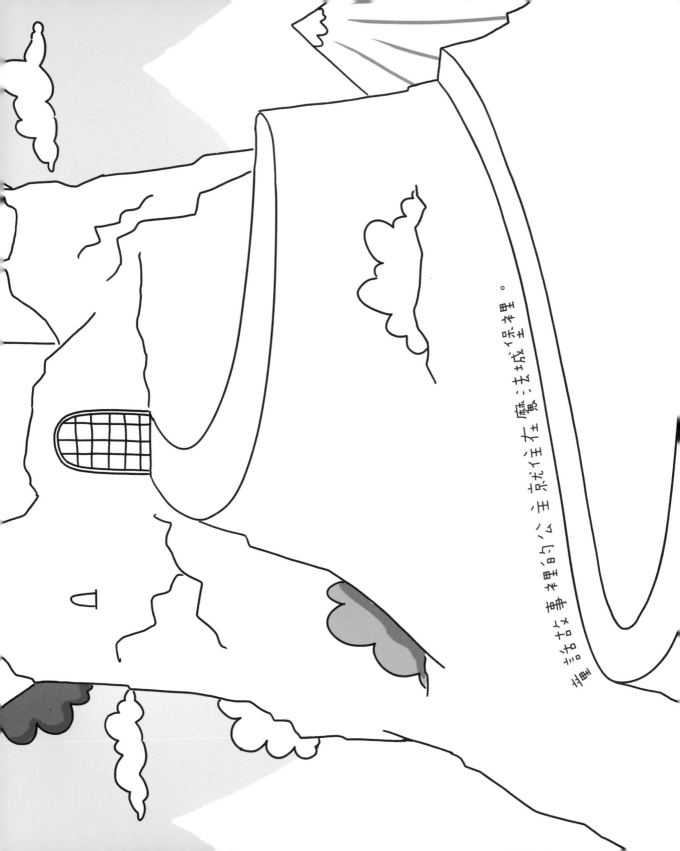

他們靠種田為生，過著自給自足的生活。小矮人住在遠方的魔法森林裡。

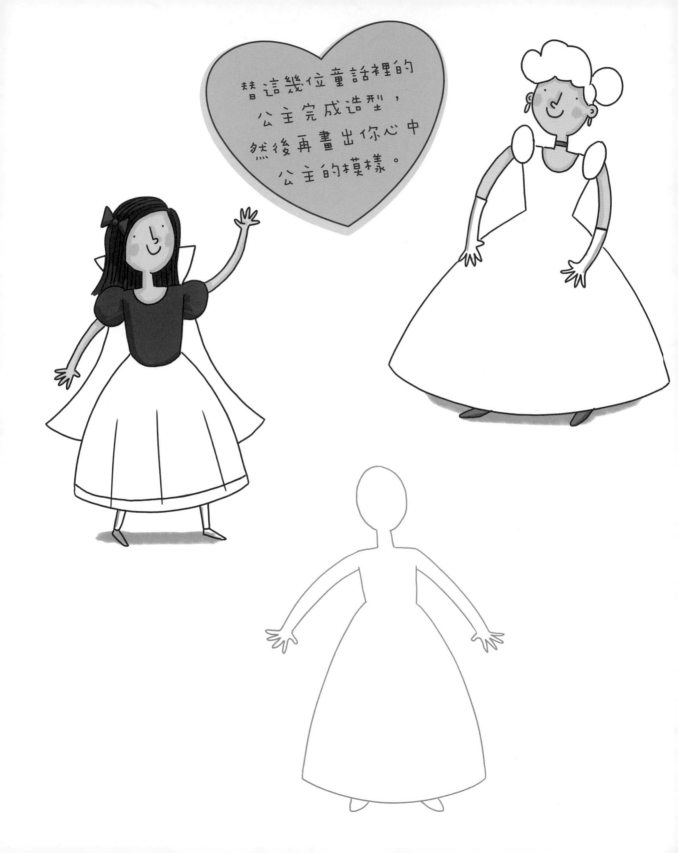

替這幾位童話裡的
公主完成造型，
然後再畫出你心中
公主的模樣。

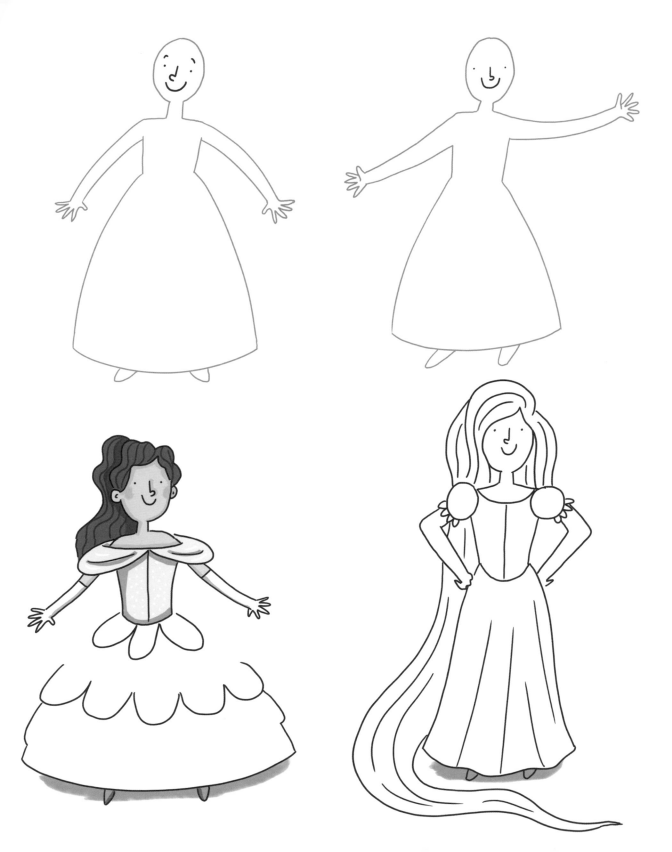

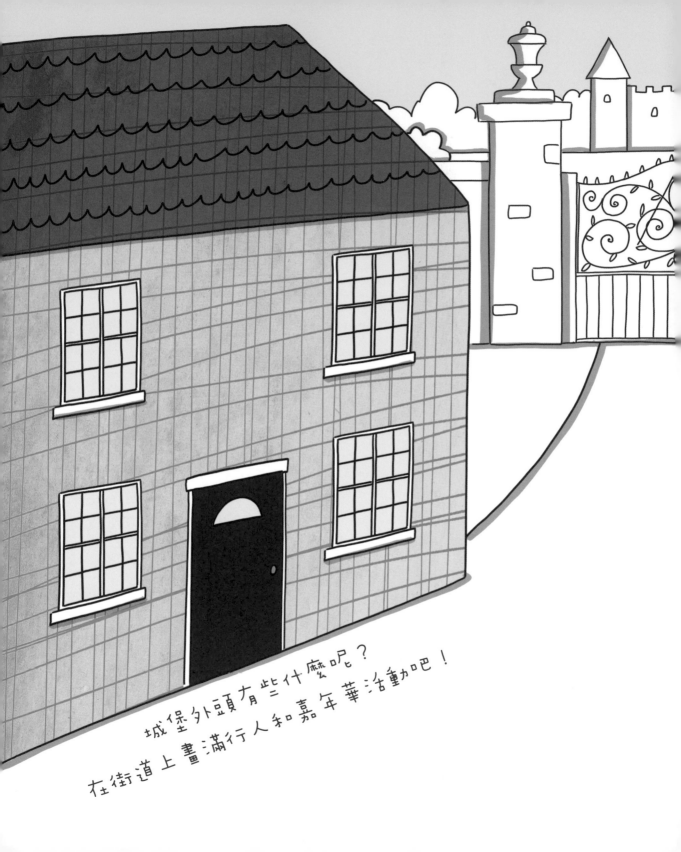

城堡外頭有些什麼呢？
在街道上畫滿行人和嘉年華活動吧！

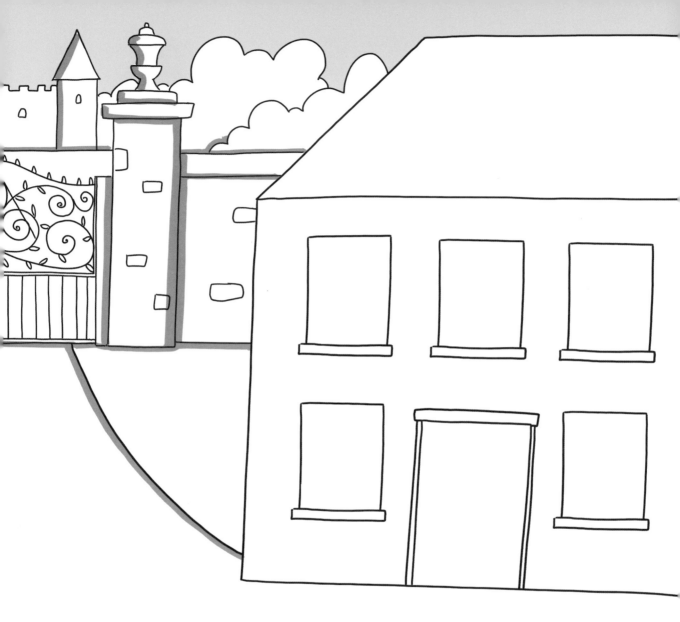

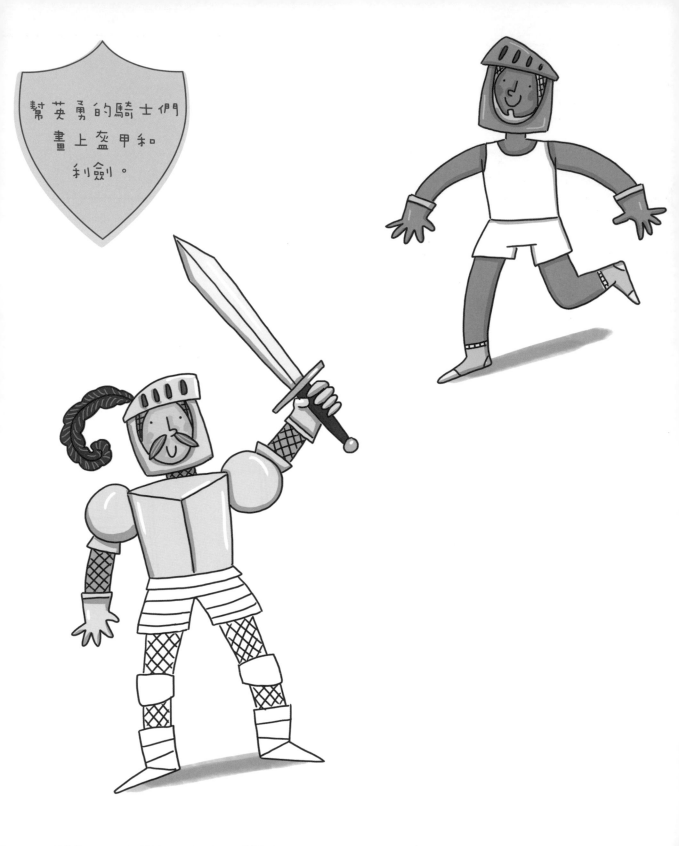

幫英勇的騎士們
畫上盔甲和
利劍。

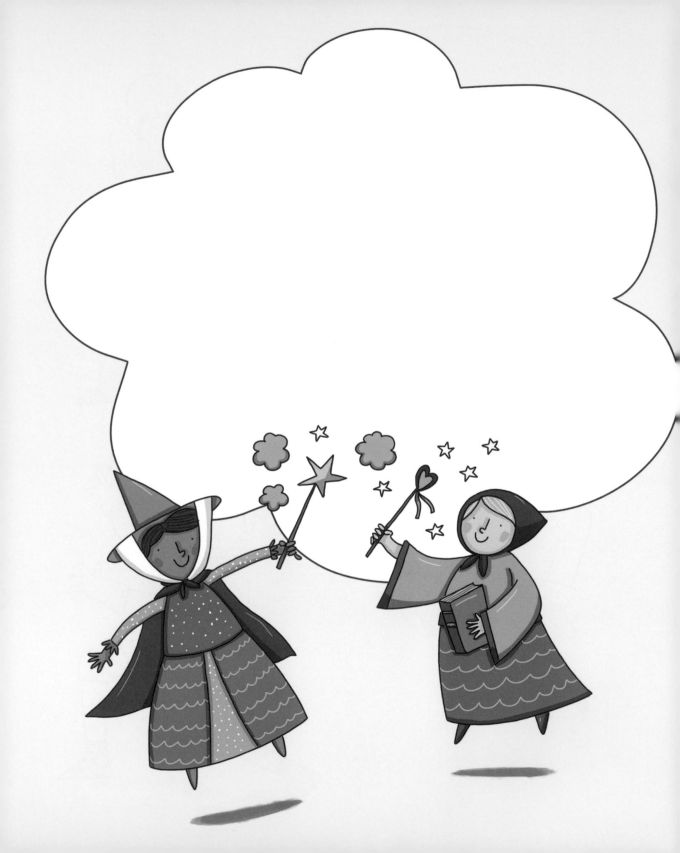

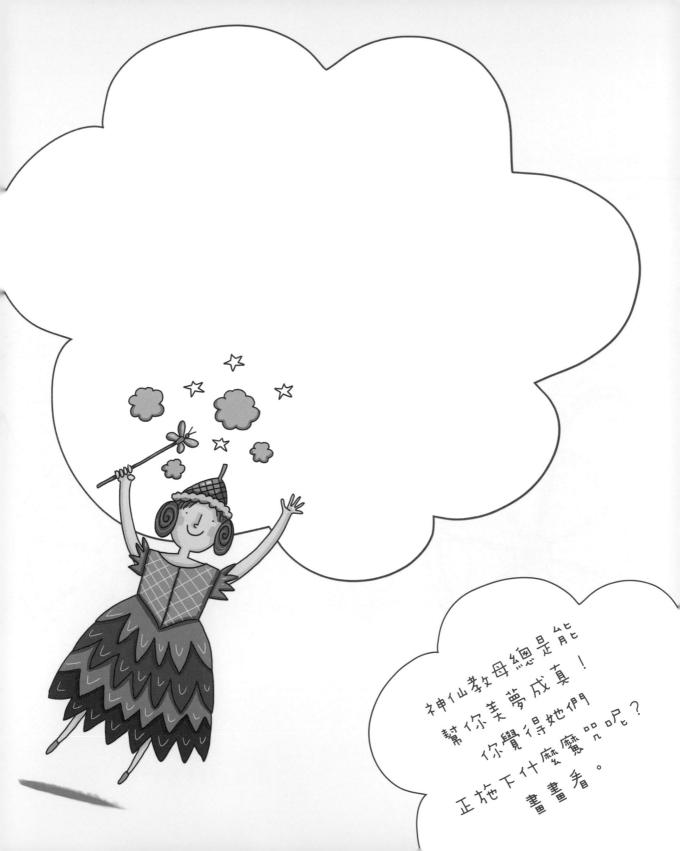

神仙教母總是能
幫你美夢成真！
你覺得她們
正施下什麼魔咒呢？
畫畫看。

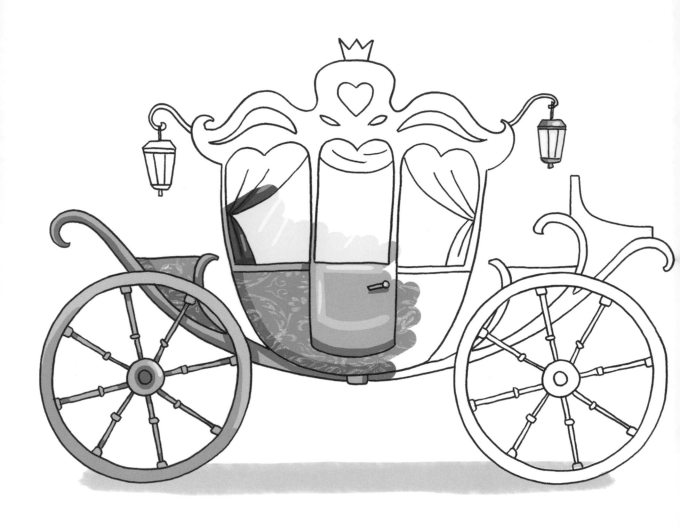

出發去參加舞會咯，但是得先畫完這輛夢幻馬車。

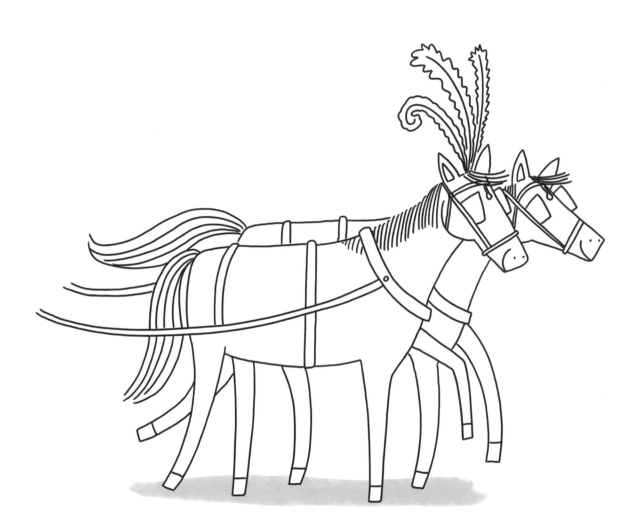

千萬要小心這些壞心的後母！替這幾位反派角色畫出嚇人的服裝。

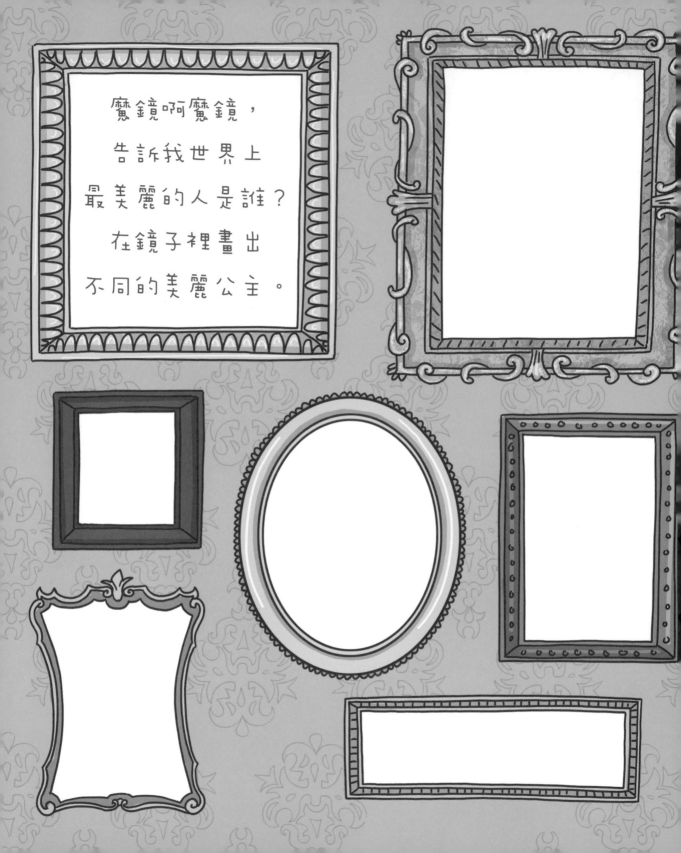

魔鏡啊魔鏡，
告訴我世界上
最美麗的人是誰？
在鏡子裡畫出
不同的美麗公主。

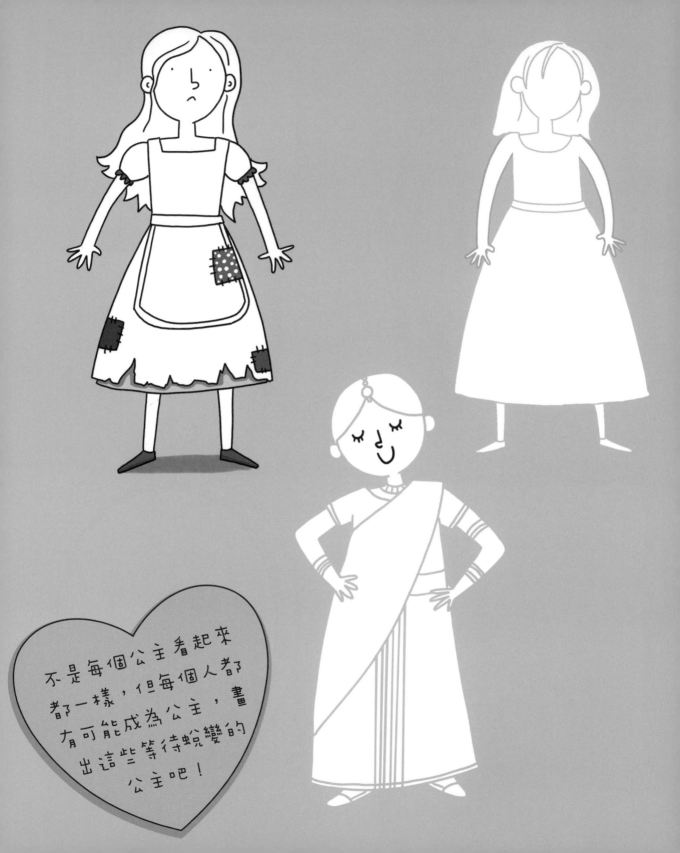

不是每個公主看起來
都一樣，但每個人都
有可能成為公主，畫
出這些等待蛻變的
公主吧！

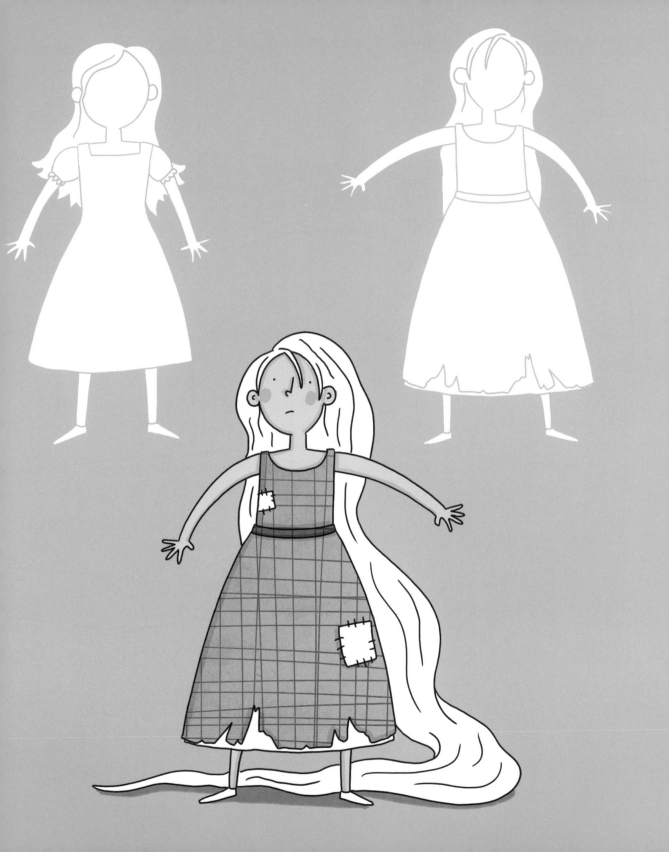

看到樹林裡的糖果屋要當心啊，
你可猜不到
誰住在裡面！

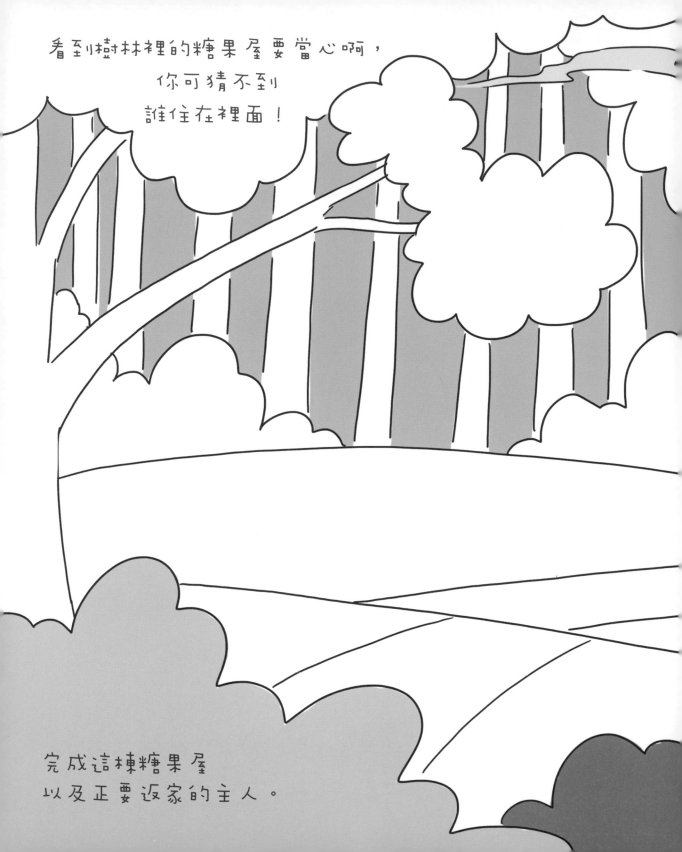

完成這棟糖果屋
以及正要返家的主人。

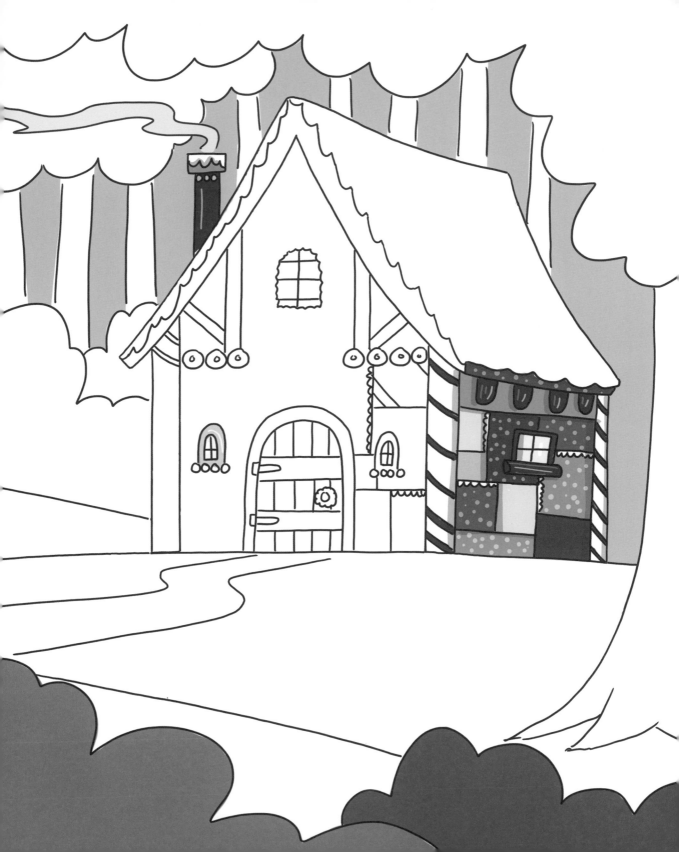

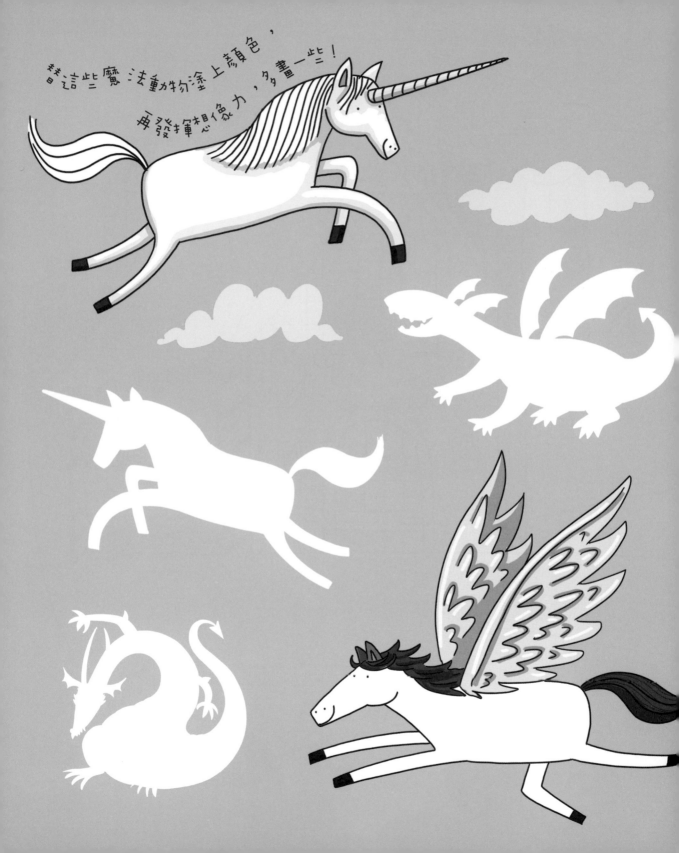

為這些魔法動物塗上顏色，
再發揮想像力，多畫一些！

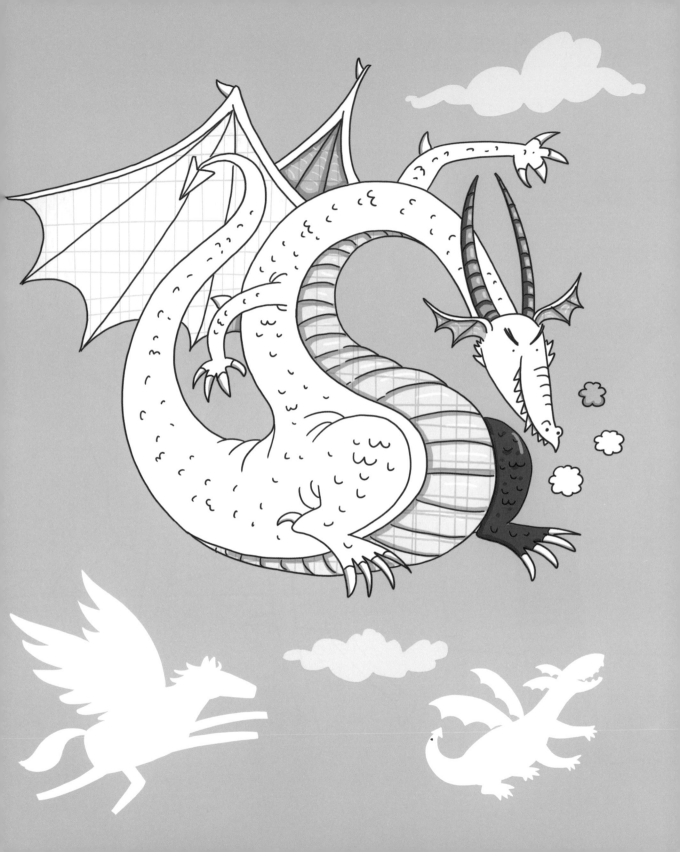

並不是每位公主都住在傳統城堡或魔法國度裡啦。

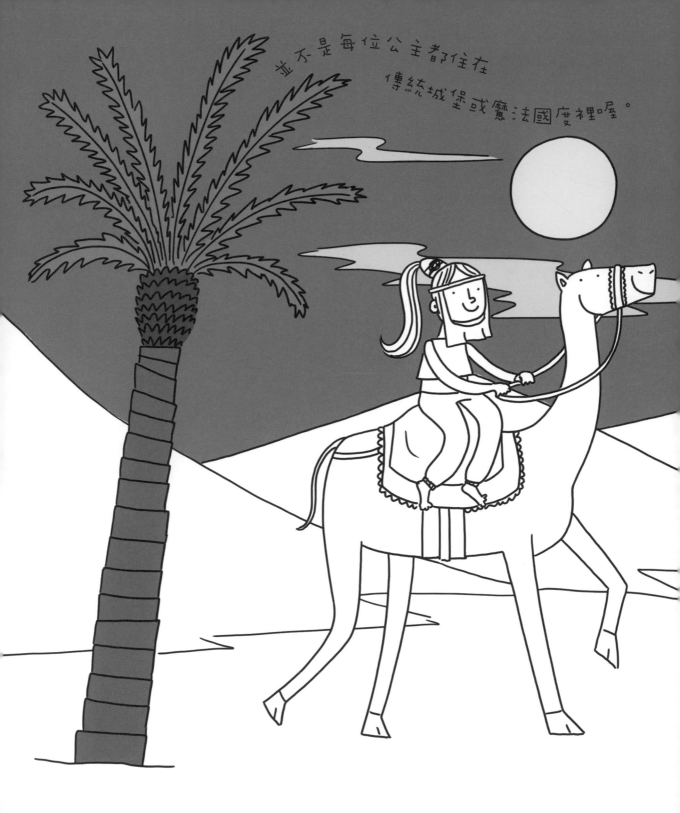

完成
阿拉伯公主所在的
這片沙漠。

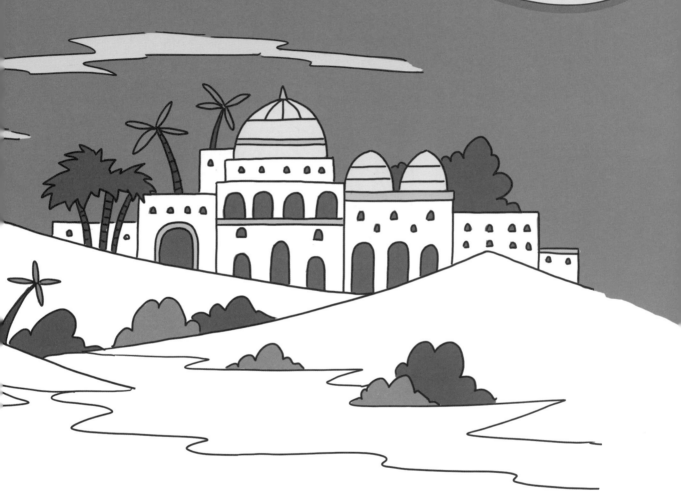

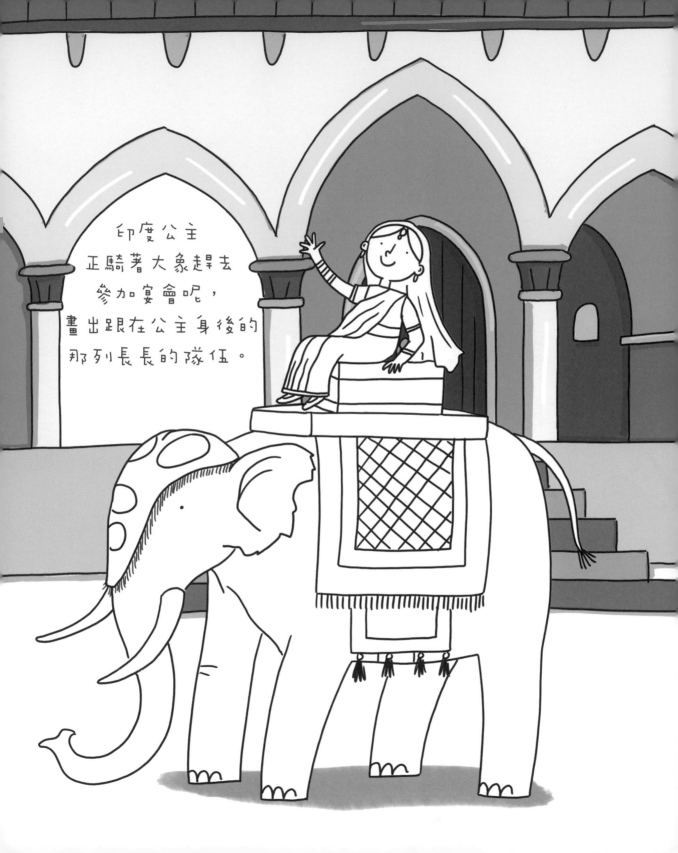

印度公主
正騎著大象趕去
參加宴會呢，
畫出跟在公主身後的
那列長長的隊伍。

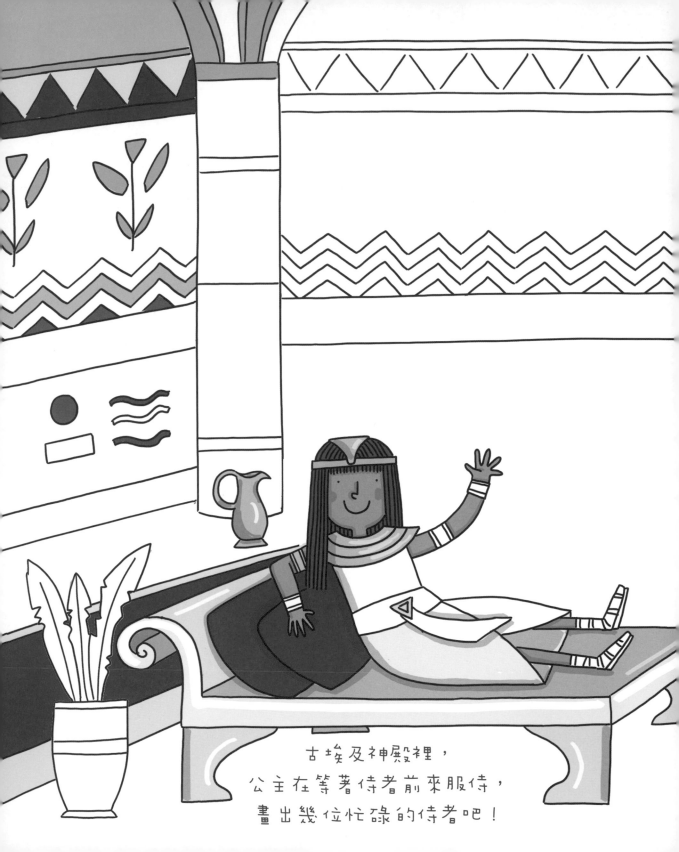

古埃及神殿裡，
公主在等著待者前來服侍，
畫出幾位忙碌的待者吧！

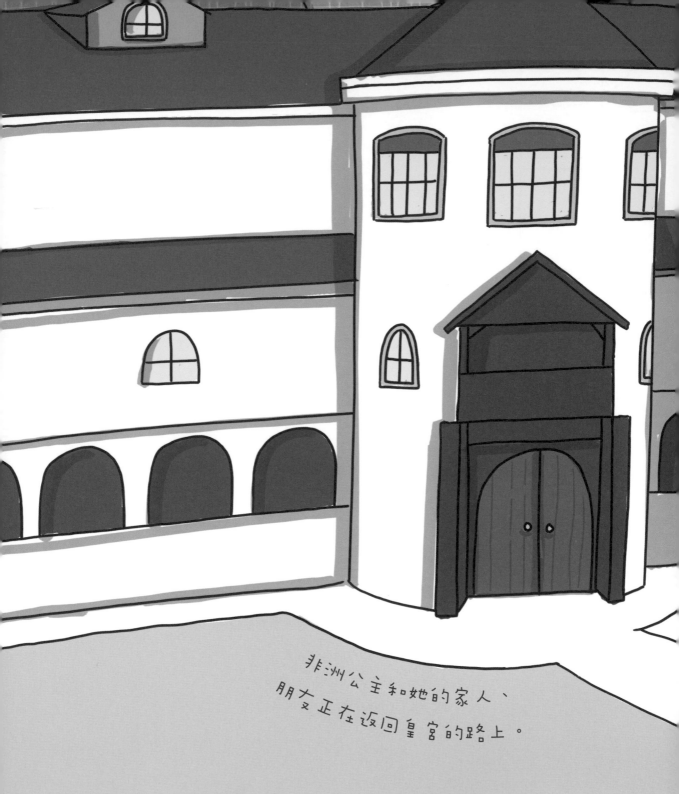

非洲公主和她的家人、
朋友正在返回皇宫的路上。

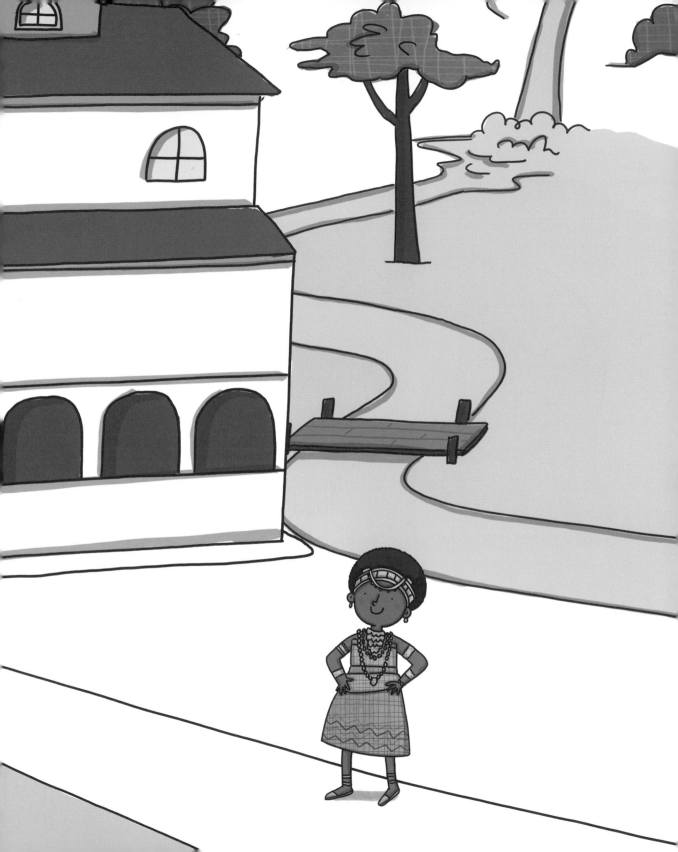

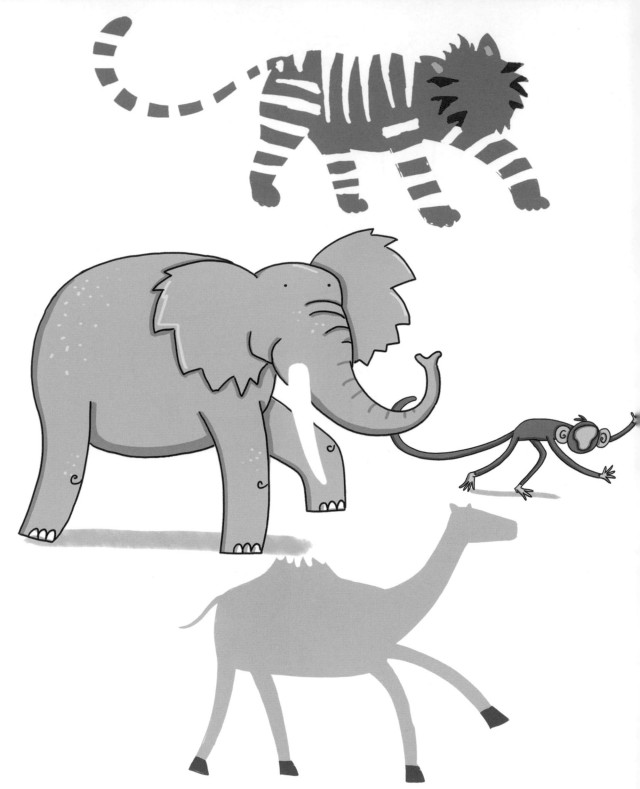

這些動物朋友一隻比一隻更頑皮呢！

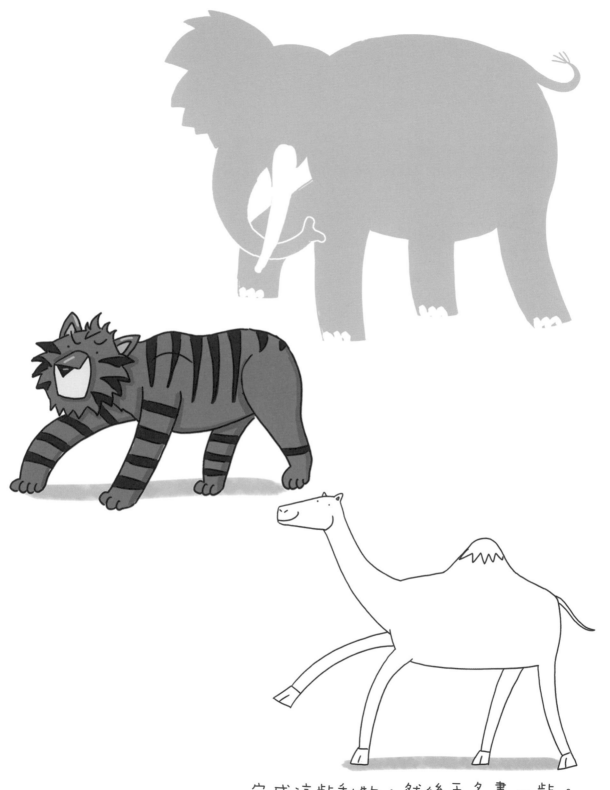

完成這些動物，然後再多畫一些。

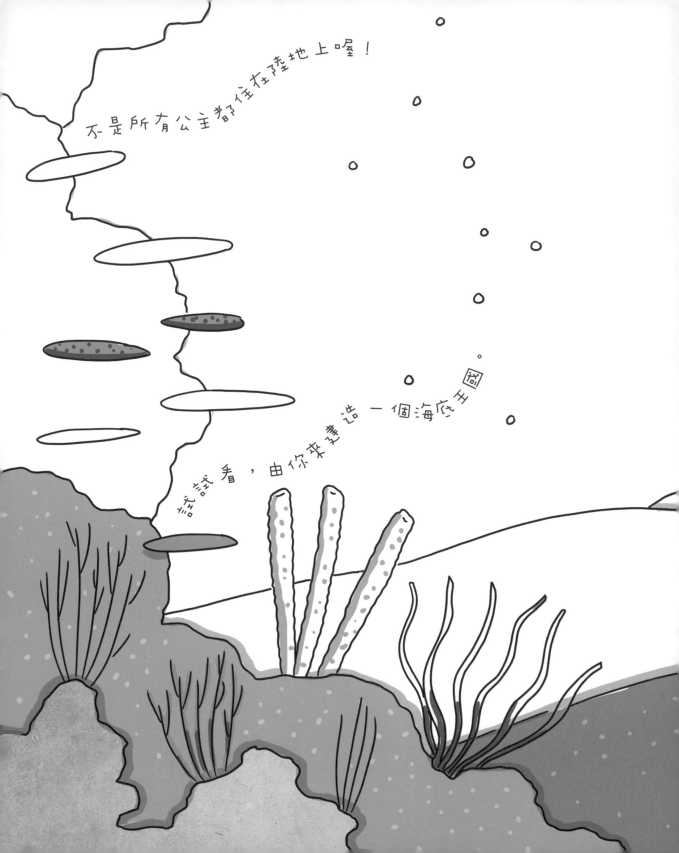

不是所有公主都住在陸地上喔！

試試看，由你來建造一個海底王國。

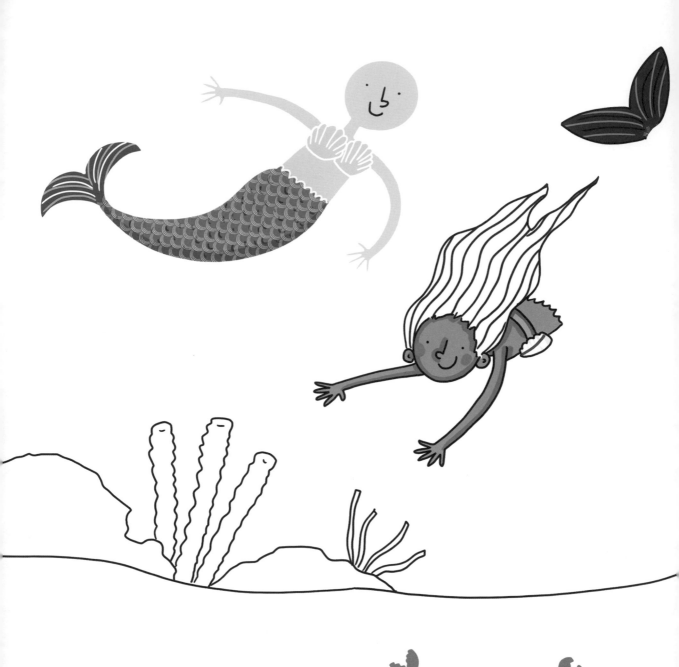

美人魚公主和她的朋友們在海底快樂的玩耍。

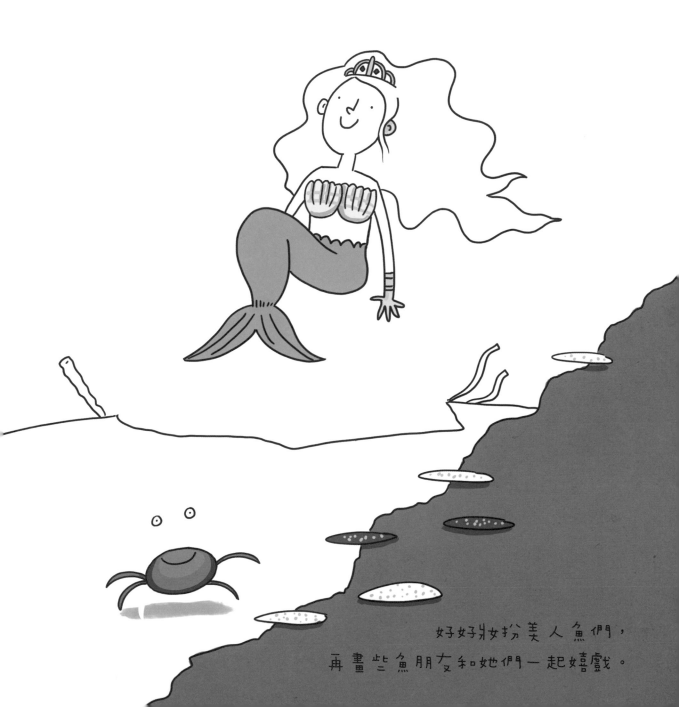

好好妝扮美人魚們，
再畫些魚朋友和她們一起嬉戲。

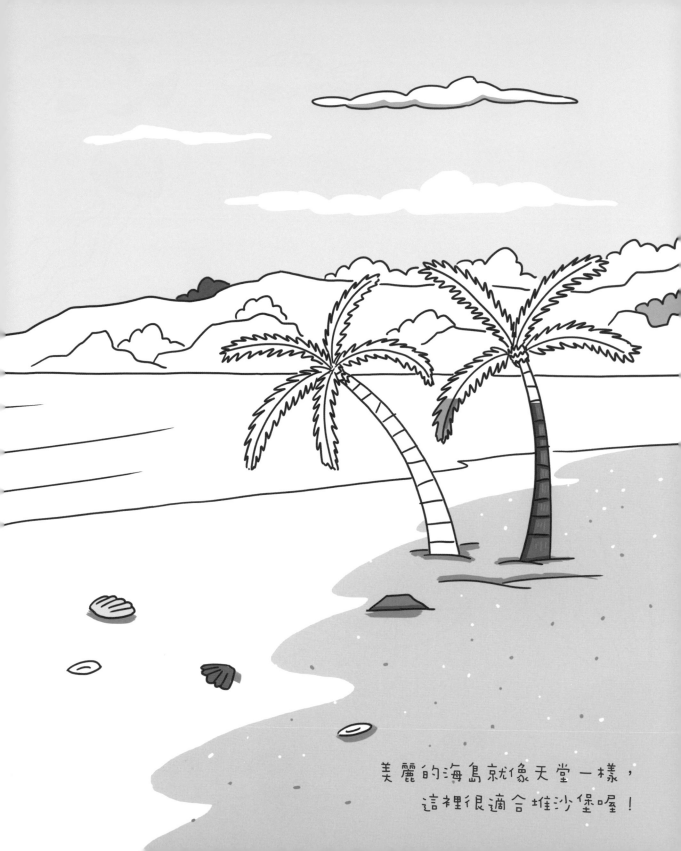

美麗的海島就像天堂一樣，
這裡很適合堆沙堡喔！

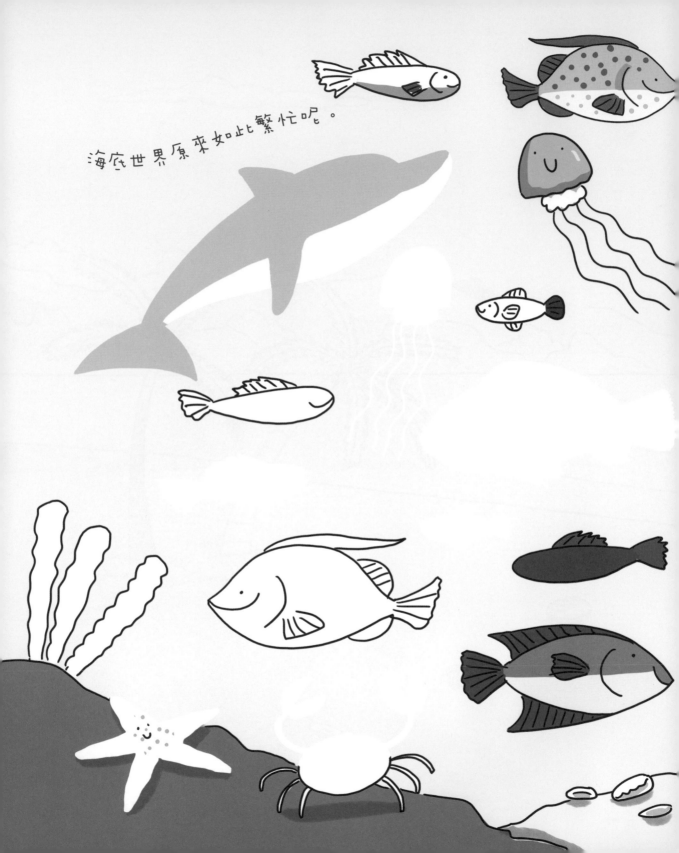

海底世界原來如此繁忙呢。

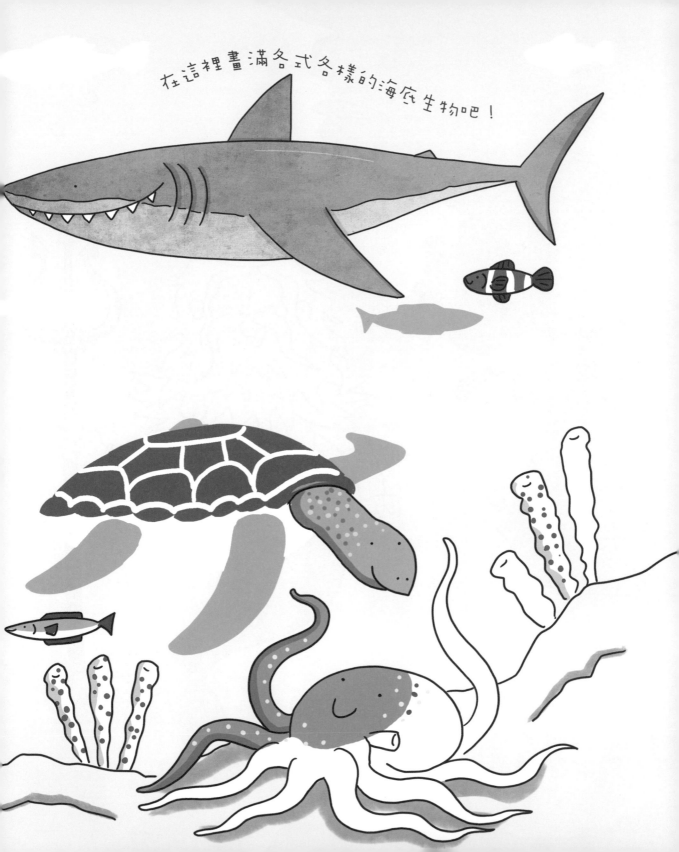

在這裡畫滿各式各樣的海底生物吧！

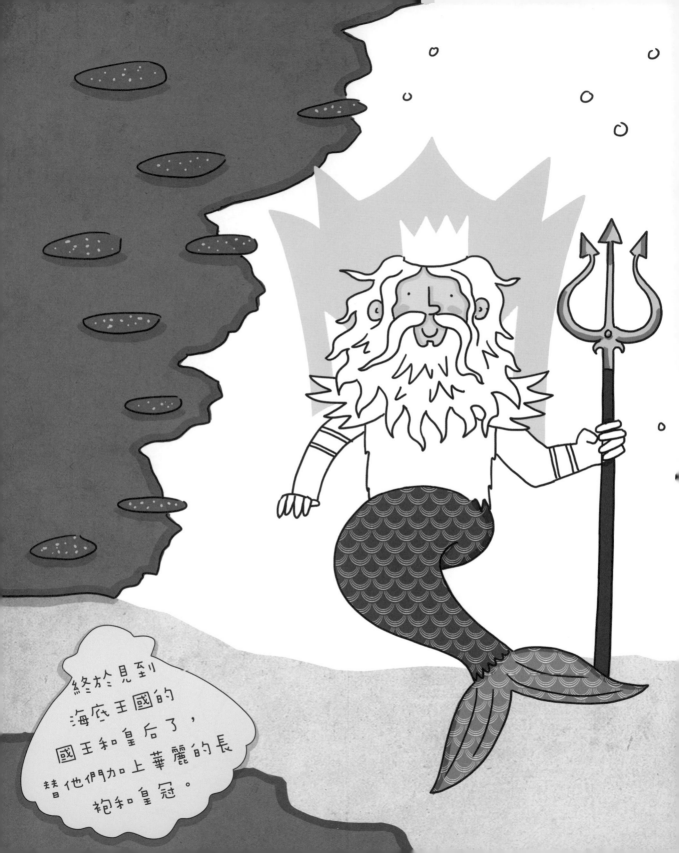

終於見到海底王國的國王和皇后了，替他們加上華麗的長袍和皇冠。

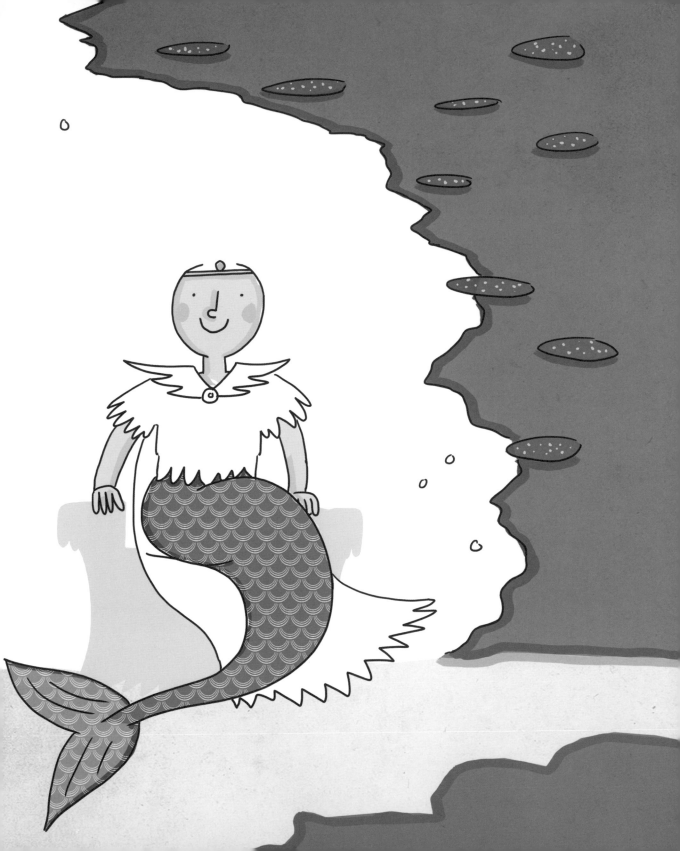

這位公主
不喜歡穿那種閃閃發亮
的禮服和高跟鞋。

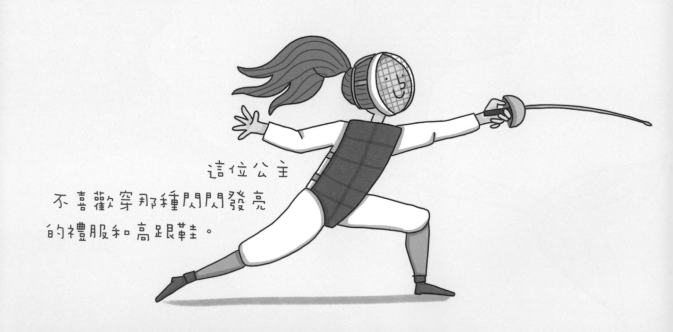

幫她畫出更多種運動服裝。

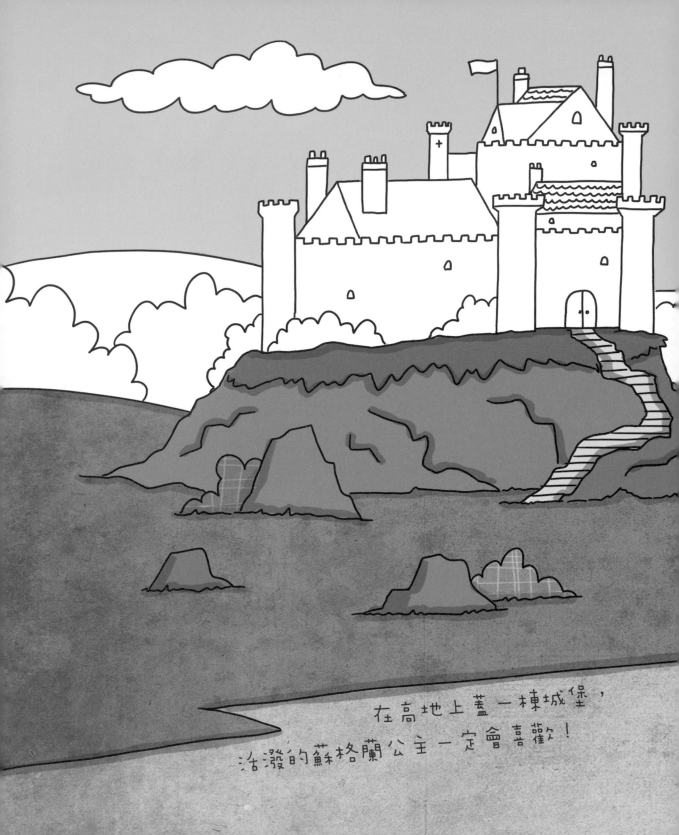

在高地上蓋一棟城堡，
活潑的蘇格蘭公主一定會喜歡！

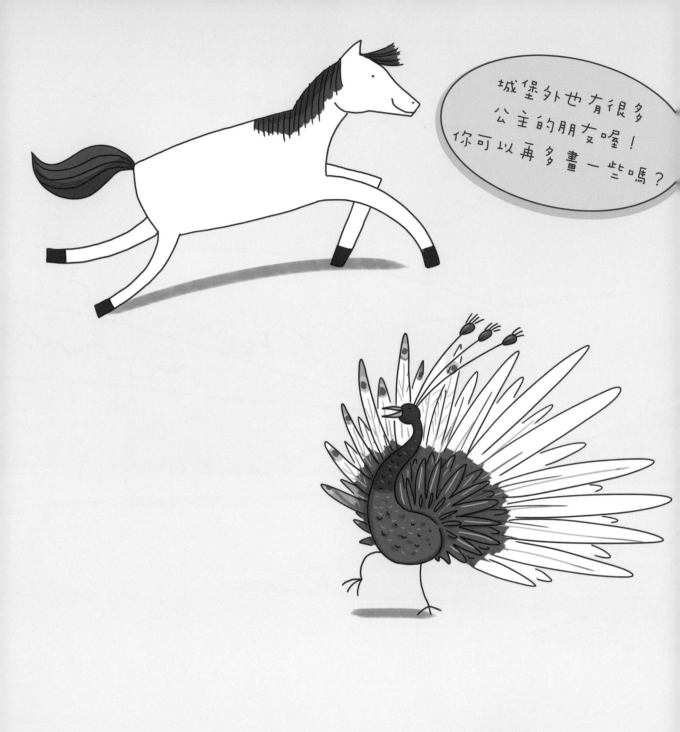

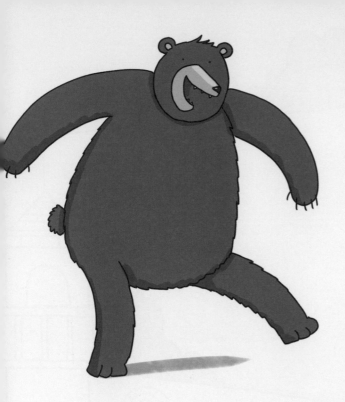
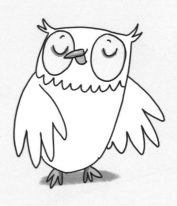

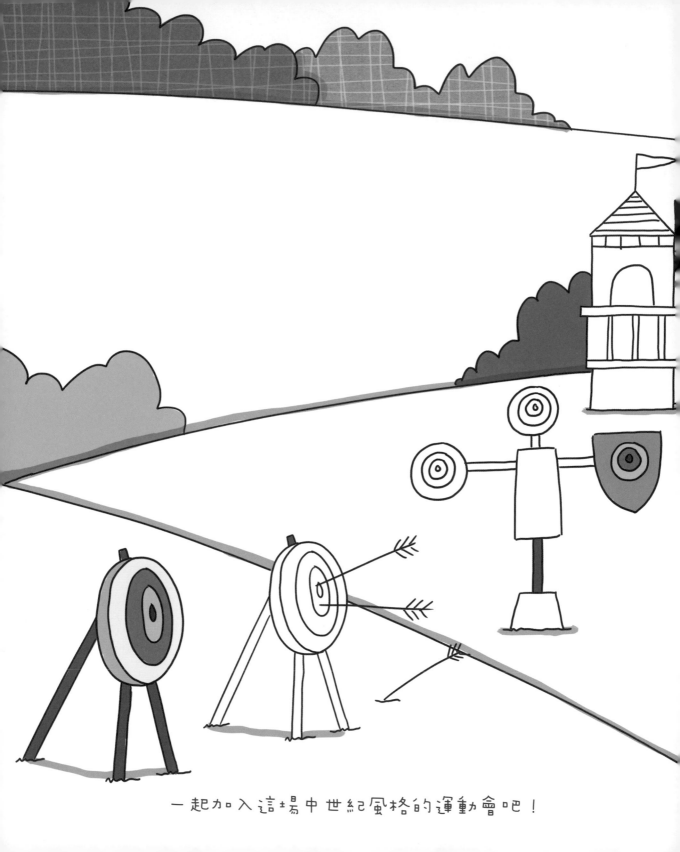

一起加入這場中世紀風格的運動會吧！

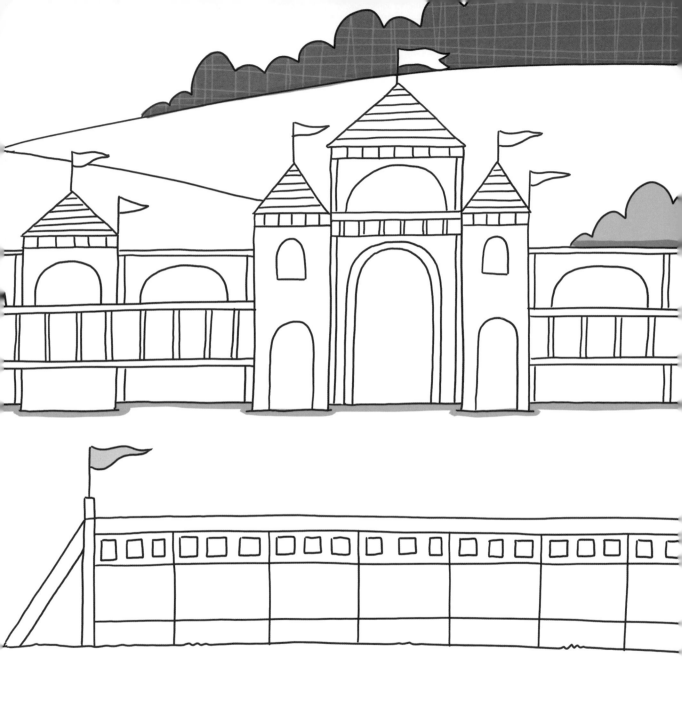

公主和她的朋友們在競賽中
玩得不亦樂乎呢，畫畫看！

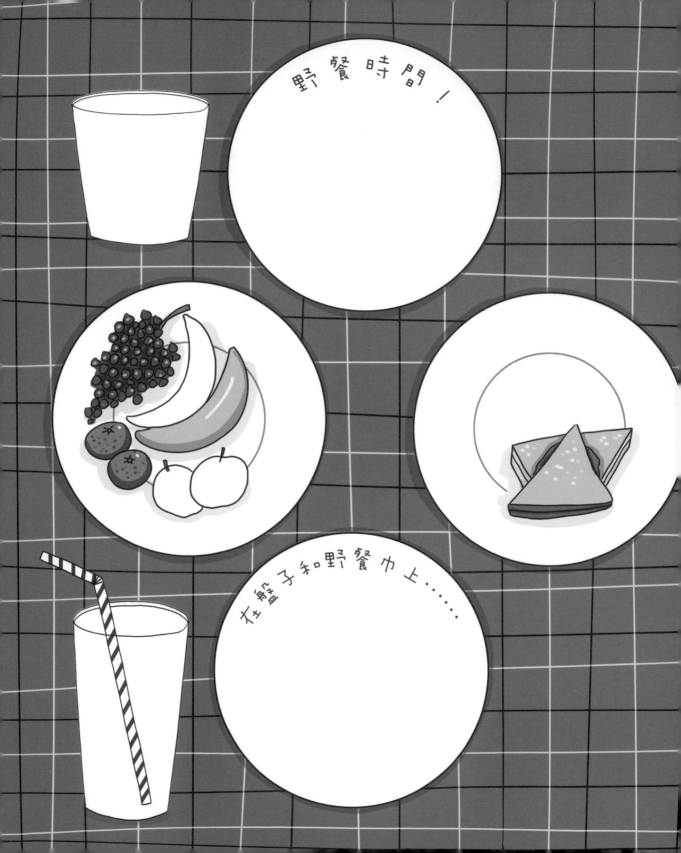

野餐時間！

在盤子和野餐巾上⋯⋯

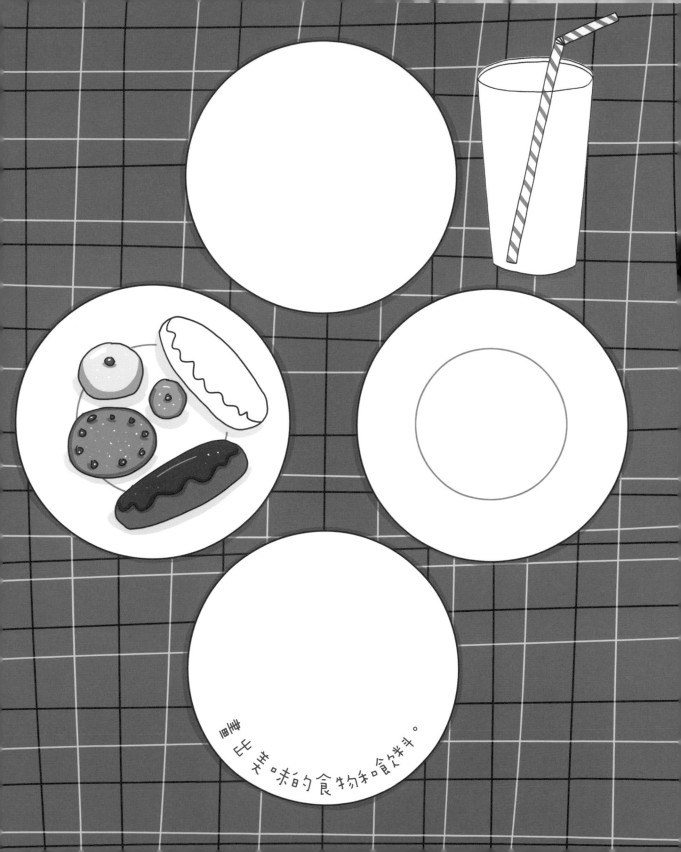

畫出其他味的食物和飲料。

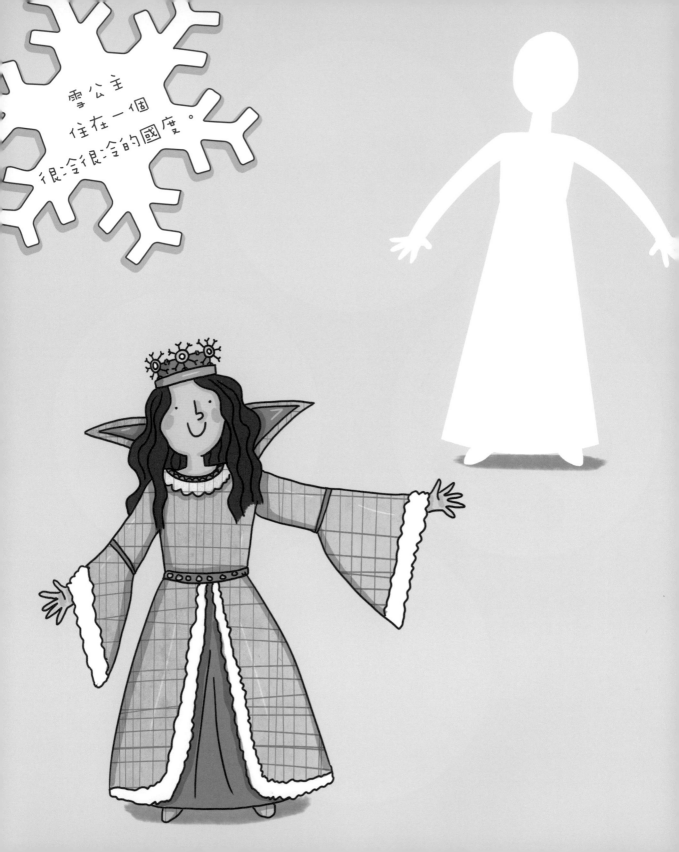

雪公主
住在一個
很冷很冷的國度。

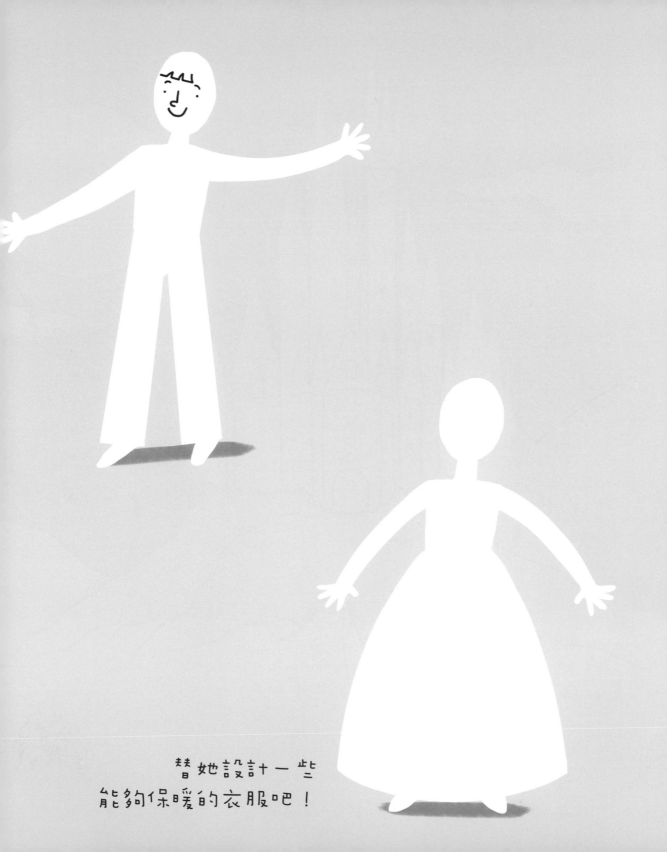

替她設計一些
能夠保暖的衣服吧!

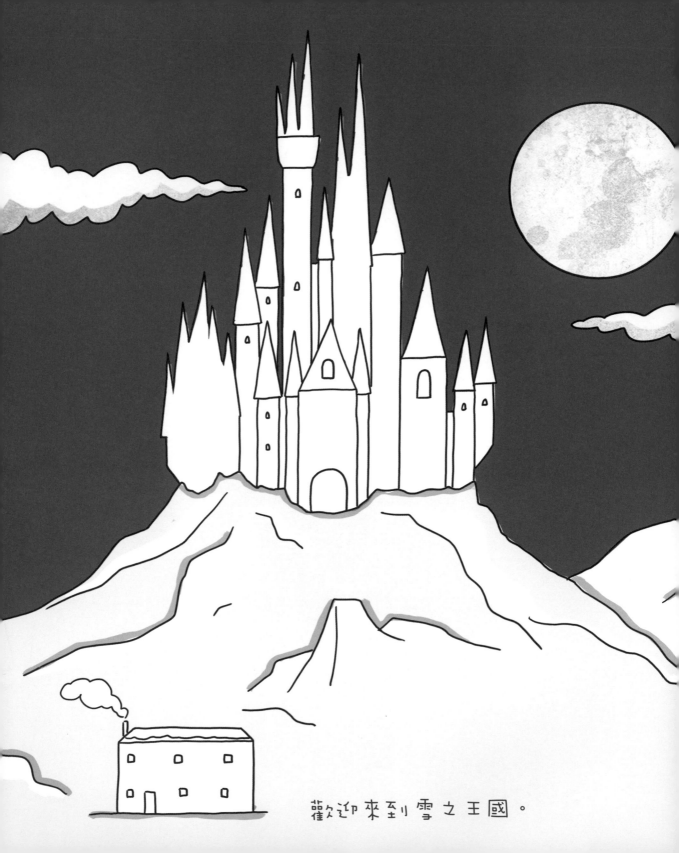

歡迎來到雪之王國。

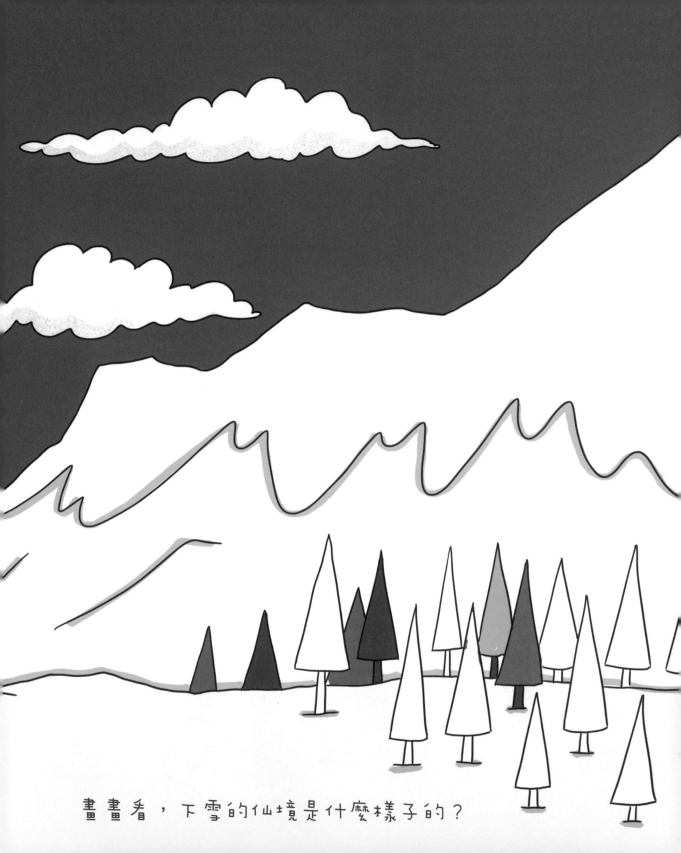

畫畫看，下雪的仙境是什麼樣子的？

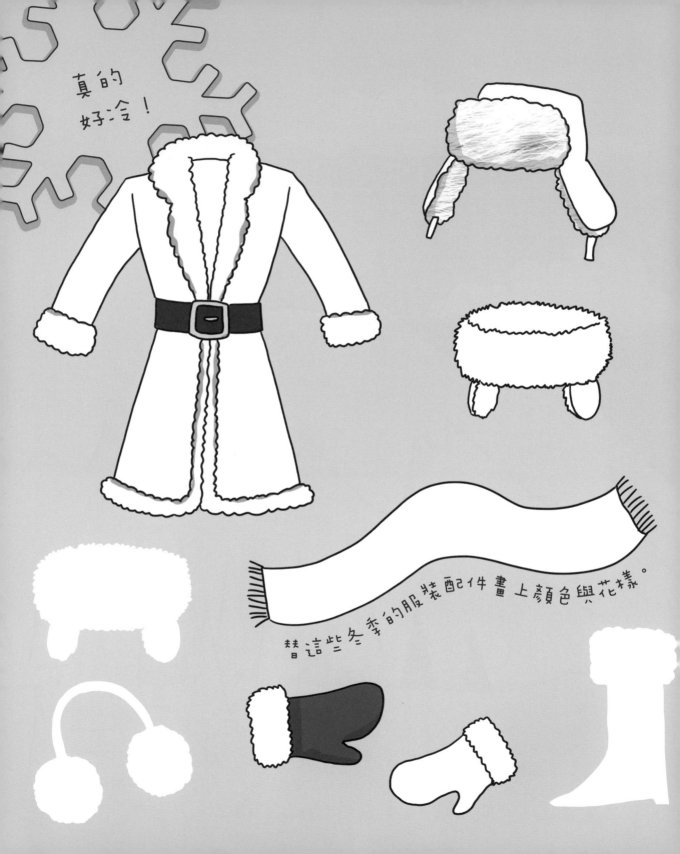

真的
好冷！

替這些冬季的服裝配件畫上顏色與花樣。

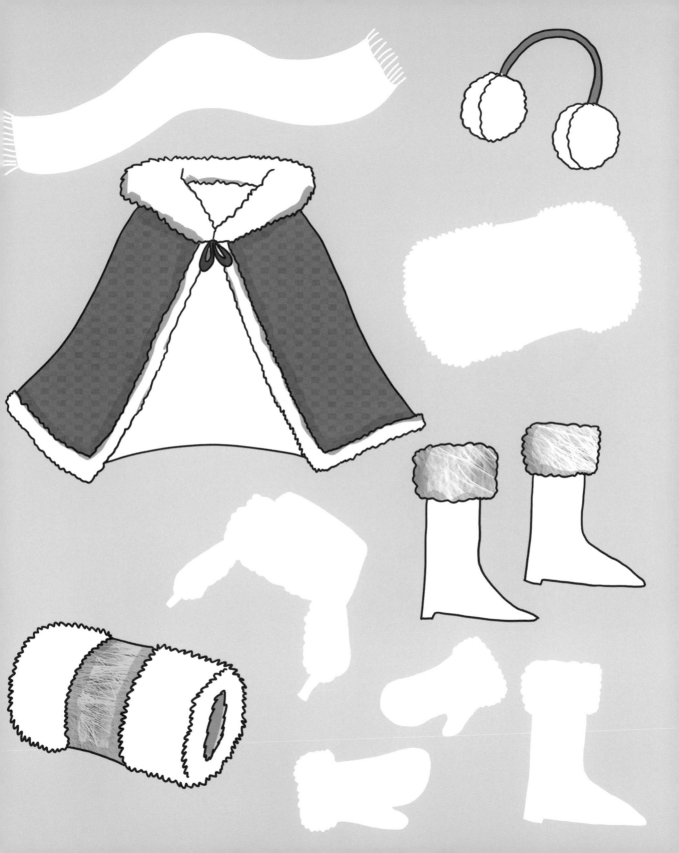

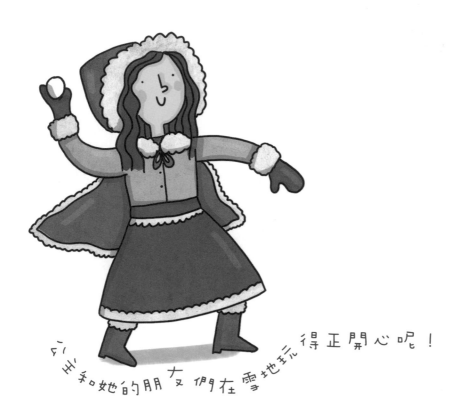

公主和她的朋友們在雪地玩得正開心呢！

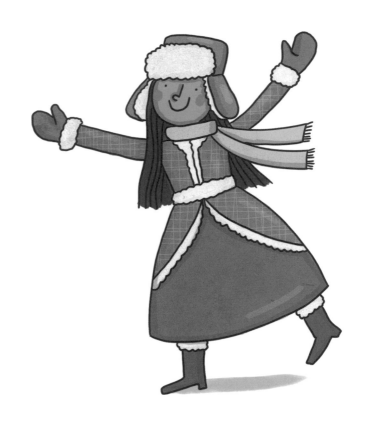

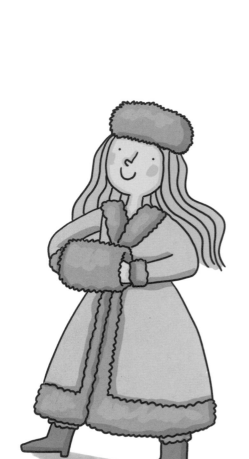

畫出幾個雪人和雪天使。

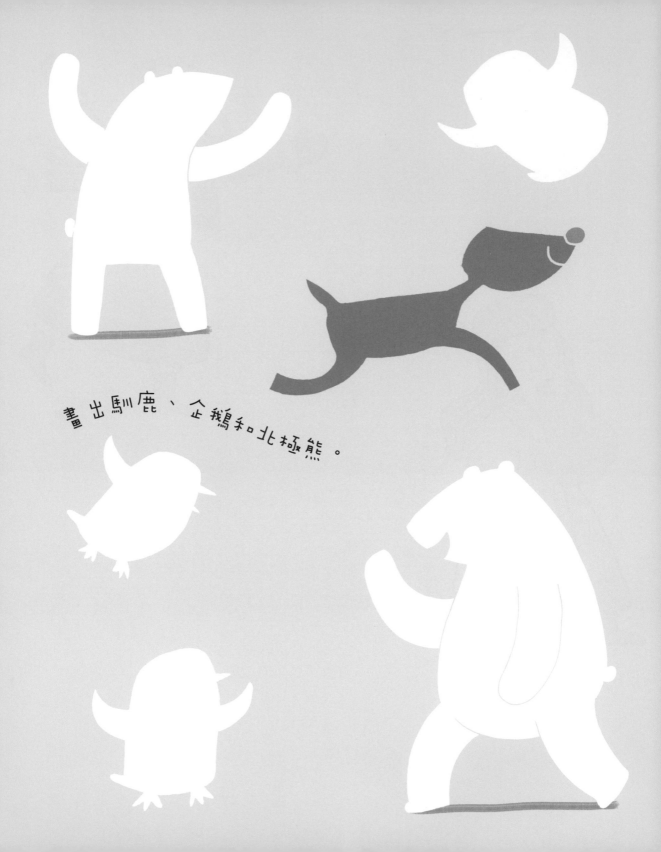

畫出馴鹿、企鵝和北極熊。

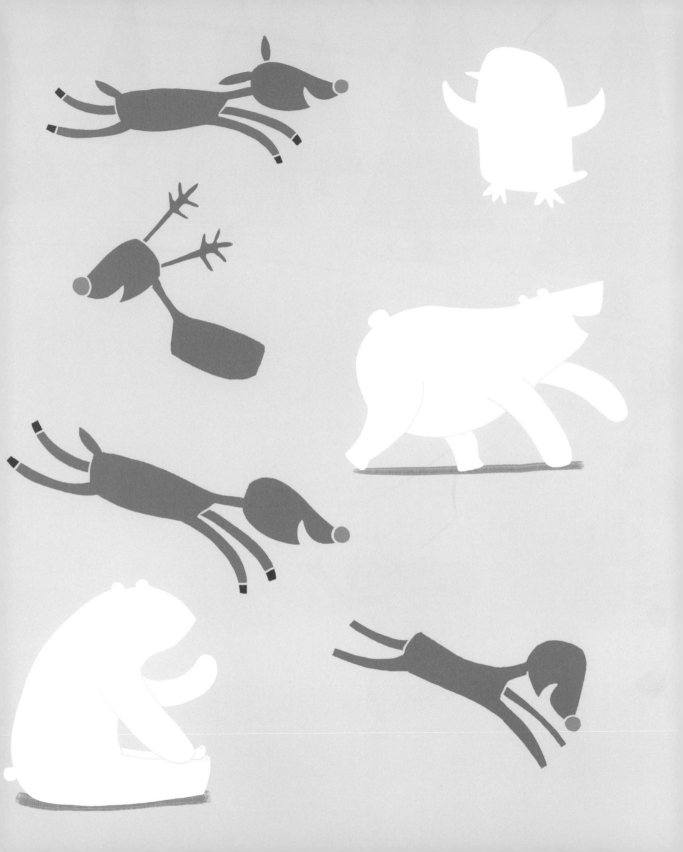

快穿上溜冰鞋，一起在冰上跳舞吧！

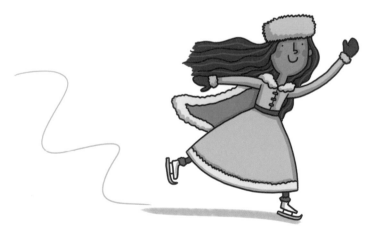

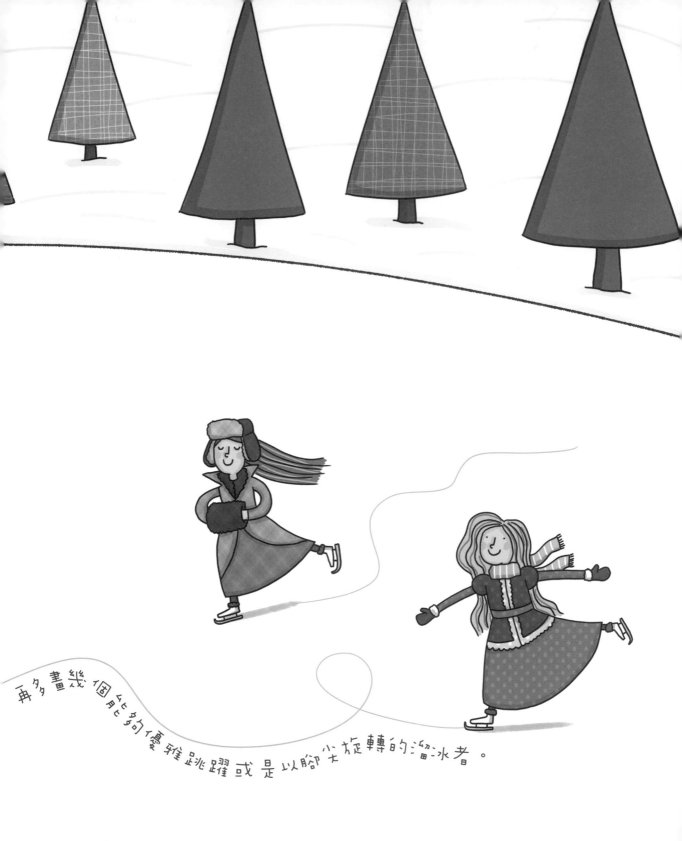

再多畫幾個比較複雜跳躍或是以腳尖旋轉的溜冰者。

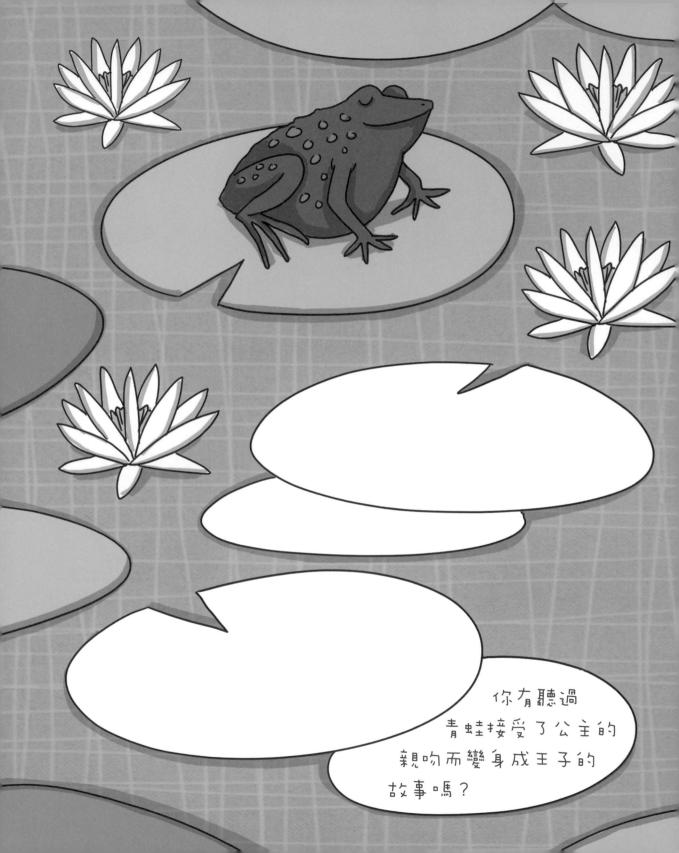

你有聽過
青蛙接受了公主的
親吻而變身成王子的
故事嗎？

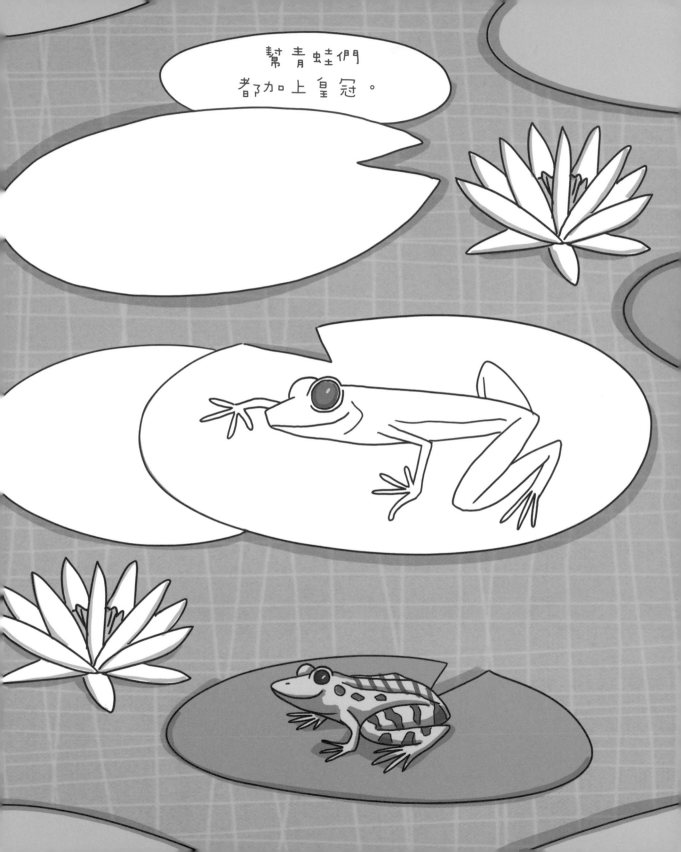

畫畫看，你想成為什麼樣的公主？